RECIPES
for
AROMA WAX
SACHET

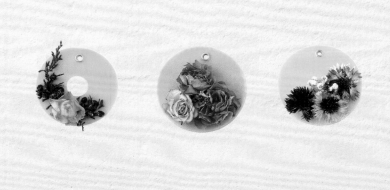

RECIPES
for
AROMA WAX
SACHET

RECIPES
for
AROMA WAX
SACHET

上色・構圖・成型

一次學會
自然系花草香氛蠟磚

美化空間／淨化嗅覺／愉悅心情

篠原由子
Yuko Shinohara

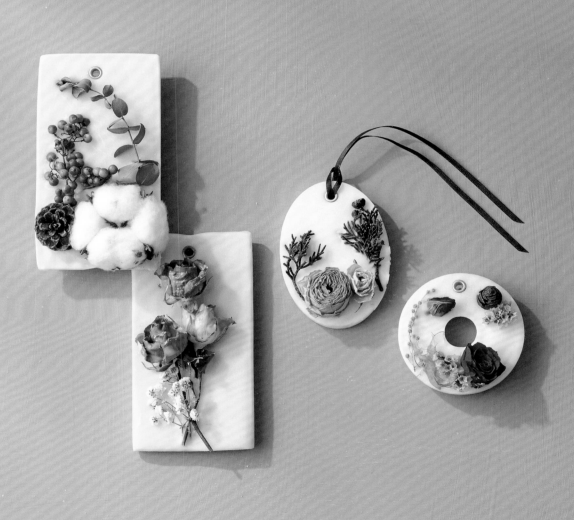

前　言

•

不經意的瞬間，從香袋飄散出一陣溫潤又柔和的香氣⋯⋯再怎麼忙碌的生活，也想停下腳步來，悠閒地品味這份美好。但一般裝有香料或乾燥香草的香袋，香味會隨著時間流逝而不再濃郁。

而本書介紹的「香氛蠟磚」能讓你長時間享受美好的香氛。香氛蠟磚就像是不需要點火的芳香蠟燭，只要調和各種精油，就能創造出自己心中所嚮往的香氣。

此外，使華麗的乾燥花綻放於香氛蠟磚之中，這美好的視覺享受也是香氛蠟磚的魅力之一。除了可以當作房間的裝飾品之外，作為禮物送給自己重視的人，對方一定會感到非常開心。

本書特別從設計構圖的理論切入講解，即便是初次製作香氛蠟磚，也能輕鬆不費力地設計出令人喜愛的作品。只要能確實理解設計構圖原則，你也能親手創作出源源不絕的美麗原創香氛蠟磚！

同時，本書也將介紹如何以乾燥劑或大豆蠟製作出乾燥花。在紀念日等特別的日子裡收到的鮮花，只要作成乾燥花，就能將它的美麗完整封存在香氛蠟磚裡。

請從書中尋找自己喜歡的顏色或設計，盡情享受製作香氛蠟磚的快樂＆被香氛圍繞的愉快生活。

篠 原 由 子
Yuko Shinohara

AROMA WAX SACHET
Contents

Chapter **1**

香氛蠟磚的基本作法

Chapter **2**

運用構圖法製作香氛蠟磚

Chapter **3**

適合特定場所的香氛蠟磚

—

注 意

・將裝入蠟材的鍋子放上IH爐後，鍋子及蠟液會變得非常燙，請小心。
・請將工具或材料放置在兒童或寵物無法接觸的地方，以免誤食。
・由於蠟液可能會噴濺到衣服，製作時請穿著不怕弄髒的衣服，並將工作桌事先鋪上報紙。
・由於蠟液的硬化速度極快，請快速完成製作。建議事先備齊材料，並決定好作品的配置位置，就可以縮短製作的時間。
・本書介紹的內容並無醫學上的根據，實際的香氛效果也將因人而異。
・若有因使用或誤用本書介紹的內容，導致不良影響及健康狀態上變化，監修者或出版社將不負任何責任。
・加熱熔蠟時請不要分心。建議一邊以溫度計邊測量溫度一邊進行加熱，以免溫度過高。

香氛蠟磚的

" 四 大 魅 力 "

1

兼具時尚感的
香氛裝飾

雖然香氛蠟磚主要是吊掛於衣櫥或放入置物櫃，
藉由擴香來享受那柔和的香氣，但也很推薦作為賞
心悅目的裝飾品喔！可以放在工作桌旁作為提神小
物，也能擺在床邊，睡前欣賞一下並放鬆身心，或布
置在玄關，以香氛蠟磚讓來訪的客人驚艷不已……
一起以香氛蠟磚妝點家中各個角落吧！

香氛蠟燭需要點燃才能散發出香氣，且必須在睡前
熄滅以策安全，無法徹底享受到一進家門就被香
氣包圍的樂趣。相較之下，香氛蠟磚不需點火＆能
讓家中時常馨香怡人，雖然在製作香氛蠟磚的過程
中需要加熱，但本書為了防止熔蠟時發生起火的意
外，製作過程皆建議使用IH爐。製作過程＆使用方
式都很安全，也是香氛蠟磚值得推薦的原因。

2

使喜愛的香氛
常伴左右

3

形狀‧大小‧顏色
皆可隨心所欲搭配

可以作成自己喜歡的大小或形狀，也是香氛蠟磚的特色魅力。除了最基本的方形模之外，你也可以使用自己喜歡的形狀模，作出獨一無二的原創香氛蠟磚，或準備多種顏料，透過染色來享受顏色變化的配色樂趣。開始構思自己要作出什麼樣的香氛蠟磚吧！初學時先挑戰白色香氛蠟磚，之後再慢慢發掘自己喜愛的配色也別有樂趣喲！

只要將慶賀日或紀念日收到的花束作成乾燥花，便能將美好的回憶完整地封存在香氛蠟磚中。外出時撿到的小樹枝、果實、貝殼……也很適合用來裝飾香氛蠟磚。若在香氛蠟磚上開孔，以禮品上的包裝緞帶或蕾絲穿過，就能作成吊飾。每當看到香氛蠟磚，輕嗅著柔和的馨香，美好的回憶就會浮現在眼前。你也試著以生活周遭的小物作出很棒的香氛蠟磚吧！

4

將充滿回憶的鮮花
封存於香氛蠟磚長久保存

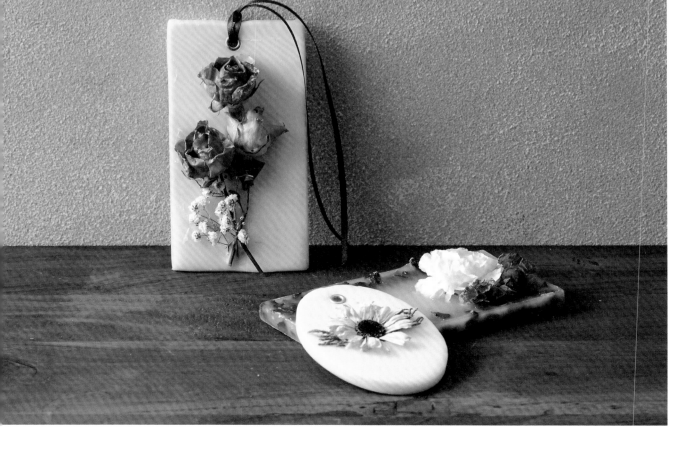

Chapter 1

香氛蠟磚的基本作法

在享受製作香氛蠟磚的樂趣之前，
首先要確實牢記製作的基礎方式。
上色方法、香氛蠟磚模的製作方法、
裝飾小物＆乾燥花的製作方法等，
各種細節技巧將在此單元一併介紹。
準備親手作出自己的獨創香氛蠟磚吧！

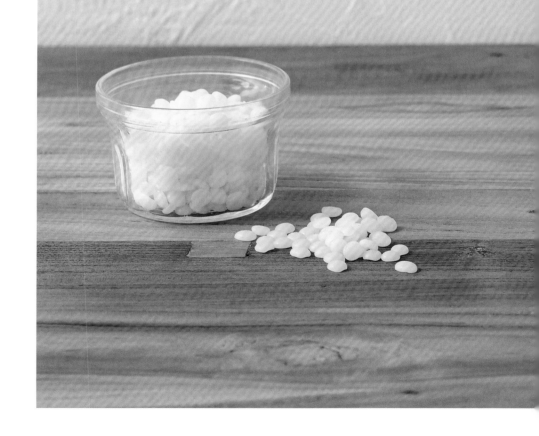

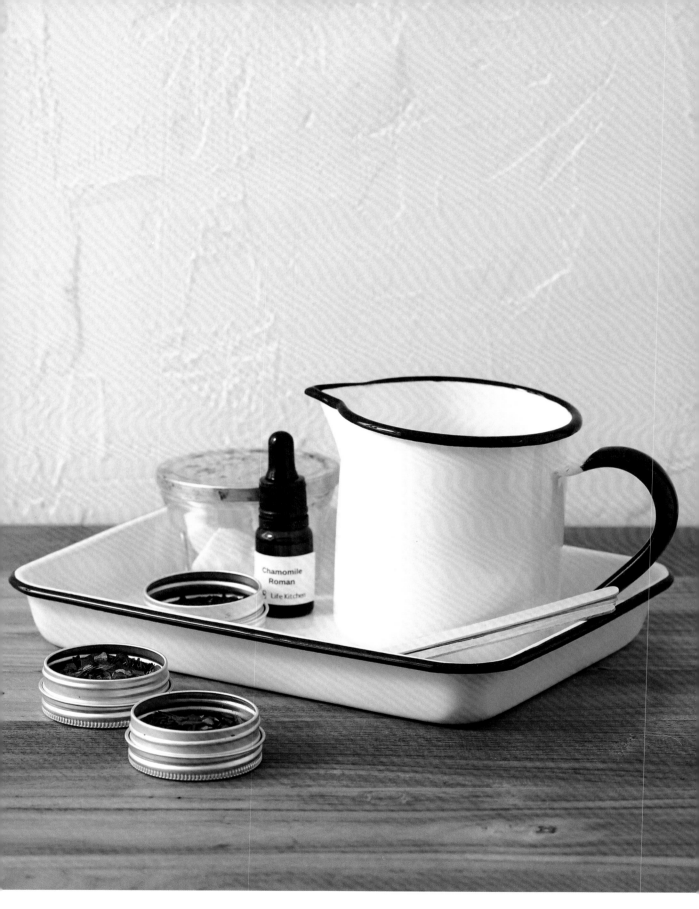

TOOL 製作香氛蠟磚的工具

製作香氛蠟磚時需要用到各式各樣的工具。除了一般家庭既有的品項之外，
也有需要另外添購的專用工具，在製作之前請先將所有工具準備齊全喔！
而基於衛生上的考量，製作過香氛蠟磚的工具請不要再使用於製作料理。

基本工具

製作香氛蠟磚前，必須準備齊全的工具。

量杯型　牛奶鍋型

琺瑯鍋

琺瑯材質導熱均勻。本書
使用500ml容量的鍋具。

IH爐

蠟材容易著火，因此建議
使用IH爐。操作時請小心
不要燙傷。

料理秤

用於計算蠟材＆精油的分
量。使用自己習慣的料理秤
就OK！

方盤

琺瑯材質或不鏽鋼材質皆
可。備有不同尺寸的方盤會
更方便。

紙杯

倒入蠟液時使用。建議備齊
大、中、小三個尺寸的紙
杯，使用起來更方便。

溫度計

本書使用電子溫度計。蠟液
的升溫速度很快，請務必仔
細管控溫度。

木製攪拌棒

用於攪拌蠟液或顏料。建
議使用不傷鍋具的木頭材
質攪拌棒。

湯匙

將固體狀的蠟材放進鍋中，
或讓蠟液滴落時使用。

造型模

本書使用矽膠模、紙模、塑
膠模及不鏽鋼模。

烘焙紙

烘焙紙不容易被蠟液浸透，
可鋪在作業用檯面或造型模
裡使用。

鑷子

容易破碎的細小花朵或葉
子，建議以鑷子夾起再放進
蠟液中，是很方便的工具。

吸管

用於製作穿入緞帶的孔洞。
建議選用較細的吸管，以配
合銅釦的尺寸。

銅釦

用於補強穿入緞帶的孔洞，
以防香氛蠟磚破裂。依據不
同素材，也可以當作設計的
一部分。

量杯

本書中使用30ml的量杯，
在倒入精油時使用。

刨刀

用於修整邊緣菱角＆表面凹
凸不平的香氛蠟磚。

剪刀

用於剪斷花莖或吸管，使用
工作用剪刀即可。

讓作業更加便利的工具　有了這些工具，製作起來更方便！

鋼盆
製作矽膠模時使用。本書選用直徑25cm與22cm兩種尺寸的鋼盆。

隔水加熱鍋
製作容器狀造型香氛蠟磚時，以隔水加熱鍋作為基模。本書使用直徑11.5cm×深4.5cm尺寸的隔水加熱鍋。

熱熔槍
用於黏著små手工模，或修復花朵破損處，也可以為圓滑狀的圖案加上止滑點。

釘書機
用於固定零散的花朵。以方眼紙製作香氛蠟磚模時也會使用。

刀
用於切開堅硬的香氛蠟磚。建議選用水果刀之類比較短的刀，會比較順手。

黏著劑
用於防止繩子或緞帶散開，也可用來代替熱熔槍。

牙籤
若穿入緞帶的孔洞塞住時，可使用牙籤戳開。也可以用來修正花朵的細微處。

植物性油脂
預先將植物性油脂塗在造型模上，香氛蠟磚完成後就能非常輕鬆地脫模。

面紙
將植物性油脂倒在面紙上，再塗抹於造型模上。

美工刀
以方眼紙製作香氛蠟磚模時，利用美工刀劃出摺痕。

尺
製作香氛蠟磚模時，搭配美工刀可筆直地割下紙張。

紙膠帶
用於固定烘焙紙，使香氛蠟磚脫模時比較容易撕開。

保鮮盒
本書使用可微波加熱的耐熱容器＆柔軟的塑膠容器。

口罩
以乾燥劑製作乾燥花時，務必戴上口罩。

耐熱紙盤
製作壓花時使用。建議使用較厚且不易破的紙盤。

廚房紙巾
製作壓花時使用。建議使用較厚的廚房紙巾，比較能吸收水氣。

橡皮筋
用於將花材暫時束起，製作壓花時也會使用。

熱風槍
用於熔化變硬或滴下的蠟液，也是清潔收拾時的好用工具。

酒精
用於清潔工具。部分無法水洗的工具以酒精清潔就很方便。

手套
拿取鍋子＆熱風槍，或清潔收拾時，可保護雙手。

WAX 蠟材

蠟材有各式各樣的種類，各自擁有不同的特徵，
請先考慮自己喜歡的香氛蠟磚硬度、用途，與顏料的相容性等，再挑選出最適合的蠟材。
大豆蠟＆石蠟的強度與黏性都比較大，必須混合蜜蠟使用。

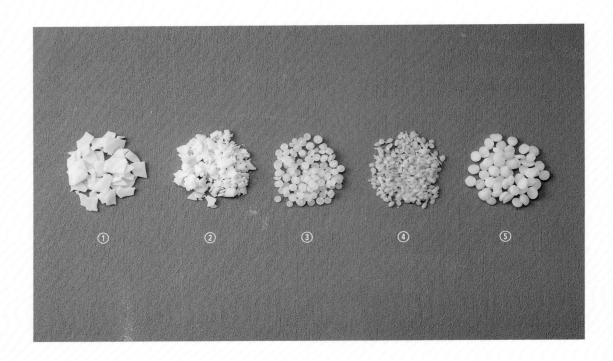

① ② ③ ④ ⑤

① **硬大豆蠟**
（柱狀香氛蠟磚用）

100%大豆成分的植物蠟。硬度雖然比軟大豆蠟硬，但比石蠟柔軟。熔點＆凝固點都較低，適合初學者使用。

② **軟大豆蠟**
（容器狀香氛蠟磚用）

100%大豆成分的植物蠟。硬度比硬大豆蠟軟，熔點＆凝固點也較低。本書使用軟大豆蠟製作乾燥花（P.27）。

③ **石蠟**

以石油製成的蠟材。比大豆蠟硬，表面帶有光澤感。因為具有透明感，適合想讓香氛蠟磚的顏色或裝飾效果呈現透亮質感時使用。

④ **蜜蠟（黃色）**

從蜂窩採集而來的動物性蠟材。可將①及③的蠟材，與蜜蠟以6：4的比例混合後使用。因為未經漂白，凝固後呈現自然的黃色。特徵是帶有蜂蜜的甜香氣味。

⑤ **蜜蠟（白色）**

從蜂窩採集而來的動物性蠟材。可將①或③的蠟材，與蜜蠟以6：4的比例混合後使用。已經過漂白，不會影響到其他蠟材的顏色。特徵是帶有蜂蜜的甜香氣味。

AROMA OIL 香氛精油

本書依據香味的種類，將芳香精油分類成7大系統。
根據放置香氛蠟磚的地點＆用途來變換香味也非常有趣呢！
本書在一個香氛蠟磚使用的蠟材中，約加入10至15％的精油。

Check
香氣的調性＆強度

精油依揮發速度，分為前調、中調、後調。前調意指調和了數種香味之後，最先聞到的香氣。混合各種香氣時，只要掌握前調＋中調＋後調的原則，整體香味的平衡就會很理想。而香味的強度則以，弱—中、中、中—強、強，四種程度進行標示。

1 香草系 柔和清爽的香氛。有調理呼吸系統、提升集中力及消除疲勞等功效。

精油	調性	香氣的強度			特徵
胡椒薄荷	前調	弱	中	**強**	清爽的薄荷香氣。能提高集中力，順暢呼吸系統（懷孕中、哺乳中、嬰幼兒避免使用）。
鼠尾草	中調	弱	**中**	強	中性的花香系香味。能調節身心平衡，使人產生幸福感（懷孕中、哺乳中、嬰幼兒避免使用）。
迷迭香	中調	弱	**中**	強	香草的新鮮香氣。消除疲勞及提高集中力的效果都很值得期待（懷孕中、高血壓、癲癇患者避免使用）。
檸檬馬鞭草	前調	弱	中	**強**	接近柑橘系的香草香氛。具有提振精神＆促進食慾的效果，對於防蟲也有功效（懷孕初期避免使用）。

2 柑橘系 清爽香甜的香氣。能讓心情開朗，轉換心情的效果優異。

精油	調性	香氣的強度			特徵
甜橙	前調	弱	**中**	強	香甜的柑橘系香味。能幫助睡眠，使心情愉悅，也能協助調理消化系統。
葡萄柚	前調	弱	**中**	強	清爽酸甜的柑橘系香味。能轉換心情，也有促進瘦身的效果。
佛手柑	前調	**弱**	中	強	帶有新鮮柔和的花香。也是伯爵茶標誌性的香味，能讓憂鬱的心情變得開朗。
檸檬	前調	弱	中	**強**	新鮮強烈的柑橘系香氣。能讓心情明快＆消除疲勞，也有防蟲效果。

3 花香系 甜美華麗的花香味。能讓心情平穩，有不錯的療癒效果。

精油	調性	香氣的強度			特徵
薰衣草	前調‧中調	弱	**中**	強	帶有香草調的花香味。能平衡自律神經，對治療失眠有幫助，也有防蟲效果。
羅馬洋甘菊	中調	弱	**中**	強	帶有蘋果般的果香味，能使心情開朗。對消除緊張或失眠也有效果（懷孕中避免使用）。
茉莉	中調	弱	中	**強**	異國風情的花香味，可展現女人味。溫暖的馨香有助於放鬆心情（懷孕中避免使用）。

精油	調性	香氣的強度			特徵
		弱	中	強	
天竺葵	中調			強	清新甘甜的玫瑰般香氣。能調節身心平衡，也有防蟲效果（懷孕中避免使用）。
玫瑰草	前調・中調			強	甘甜玫瑰般的香味。有著新鮮的清爽氣息，可調節身心平衡。
橙花	中調			強	花香中帶有淡淡酸澀的柑橘系香味。有舒緩憂鬱及壓力的效果。

4 東方系

洋溢著異國情調的香氣，能使情緒平穩。也很推薦加入複方中調合使用。

精油	調性	弱	中	強	特徵
依蘭依蘭	中調・後調			強	具有東方情調的異國風花香味。能幫助調整賀爾蒙平衡（懷孕初期避免使用）。
廣藿香	後調		中		泥土氣味中略帶甜味的香氣。可安定心情，緩和女性特有的煩惱情緒。

5 樹脂系

使用香木的樹脂製作的精油，帶有木質香。有沉厚感的甜香味，能使心緒平穩。

精油	調性	弱	中	強	特徵
乳香	後調		中		木質＆香料般的香氣。因為有加深深呼吸的效果，也推薦在瑜伽時使用（懷孕初期避免使用）。

6 香料系

從香辛料中抽取出的甜辣香氣。調配複方精油時加入一點，能讓整體香調更加突出。

精油	調性	弱	中	強	特徵
肉桂葉	中調・後調			強	帶有甜辣香氣的肉桂香。有助於消化系統，也有避免衣物發霉的效果（懷孕中・哺乳中避免使用）。

7 木質系

取自樹木或葉子的清爽香氣，具有彷彿置身森林中的放鬆效果。

精油	調性	弱	中	強	特徵
尤加利	前調			強	鮮明的香味能提高集中力＆記憶力。感冒＆花粉季時，對呼吸系統很有幫助。
絲柏	中調		中		彷彿置身針葉樹林中的清新香氣。能調整呼吸，提升集中力（懷孕中避免使用）。
雪松	後調			強	香甜木質的療癒香氣。想提高集中力時也適合使用（懷孕・哺乳中、癲癇患者避免使用）。
杜松	中調	弱	中		清爽又溫暖的木質香調。可激勵精神，使頭腦感覺清醒（懷孕中避免使用）。
茶樹	前調			強	鮮明清爽又有清潔感的香氣，有抗菌＆抗病毒的作用。推薦感冒＆花粉季時使用。
花梨木	中調		中		甜美的玫瑰花般香氣。具有溫暖的木質香，可療癒身心。
苦橙葉	前調		中		華麗中帶點微苦的花香味。想提振低迷的心情，或想舒服入眠時非常推薦。

注　意　・精油若直接碰觸到肌膚，請立刻以清水沖洗乾淨。

　　　　　・懷孕中・哺乳中的媽咪・嬰幼兒・有各種病史的患者，使前時必須特別注意。

　　　　　・各種精油皆有不同的注意事項，請詳細確認後再行使用。

DECORATION 香氛蠟磚的裝飾

「既然是親手製作，當然想放上自己喜愛的裝飾！」
本篇將介紹各種裝飾小物，讓你實現個人化作品的願望。
請運用喜愛的物品，完成自己原創的裝飾。

本書使用的裝飾

這些裝飾小物皆能輕鬆地搭配各種設計。

緞帶

有各種寬度及顏色，與異素材組合運用也OK。

水果

除了市售的水果造型飾品之外，也可以使用真正的水果來製作（作法參照P.25）。

手作小物

市面上買不到的小配件，以矽膠製作即可完成（作法參照P.24）。

耳環

垂墜型耳環能創造出流蘇般的效果。請挑選自己喜歡的款式來製作。

流蘇

為飾品增添華麗感的流蘇。運用在香氛蠟磚上，可創造出華美的效果。

蕾絲

裝飾迷你花束時，蕾絲是極推薦的配件。也很適合作為裝飾的主題。

珍珠

依香氛蠟磚的設計風格，選擇不同尺寸&顏色的珍珠。建議可挑選數顆進行搭配。

其他裝飾

本書未使用的裝飾品也在此一併介紹。
試著以這些飾品配件輕鬆地創造出作品的個性吧！

施華洛世奇水鑽

可為香氛蠟磚增添閃耀的光彩，顏色的選擇也很豐富。

金色飾品

最適合用來表現高雅質感。不同的圖案種類，呈現的印象也各有魅力。

毛球

異素材的質感最適合作為重點點綴。輕鬆就能表現出冬天的季節感。

羽毛

能提升自然系的印象值。使用時請注意別沾到蠟而影響羽毛質感。

鈕釦

以彩色鈕釦帶動活潑氛圍，骨董風鈕釦則能演繹出高級感。

蕾絲飾片

自然系花樣的蕾絲飾片很適合搭配乾燥花。鏤空感樣式的蕾絲飾片小物也很推薦喔！

動物模型

試著在香氛蠟磚上導演一場故事吧！建議選擇小尺寸的模型比較容易使用。

如果顏色太突兀，以金色壓克顏料重新上色即可。

BASIC LESSON 基礎教學

本篇將仔細解說香氛蠟磚的基本作法。
除了正統的製作程序之外，香氛蠟磚的上色＆成型方法，
裝飾小物的製作方法也會一併介紹。

Lesson

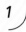
1 基本作法

首先介紹最簡單的基本型香氛蠟磚——
只要熔蠟後倒入造型模，再加以裝飾，就能輕鬆完成。
本頁製作的香氛蠟磚尺寸為長13cm×寬7cm×高2cm。

WAX ————————

硬大豆蠟 50g
蜜蠟（白色）....................... 20g
精油
　（薰衣草）......................... 7g

TOOL ————————

琺瑯鍋／料理秤／湯匙／IH爐
木製攪拌棒／溫度計／紙杯（中）
量杯／紙模（長13cm×寬7cm×高2cm）
鑷子／吸管／剪刀／銅釦／刨刀

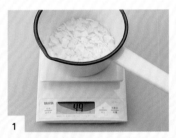

1
將鍋子放上料理秤，一邊放入硬大
豆蠟一邊測量重量。

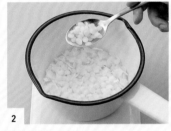

2
放入蜜蠟＆測量重量。

3
將步驟**2**放在IH爐上（160℃）加
熱，並以攪拌棒攪拌熔化大豆蠟。

4
以溫度計測量蠟液的溫度。待升溫至
80℃就將鍋子從IH爐上移開。

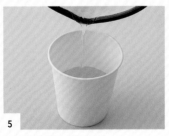

5
將熔化的蠟液倒入紙杯。

6
將量杯放在料理秤上，一邊滴入精
油一邊確認重量。

7

將步驟**6**的精油倒入步驟**5**的紙杯中。

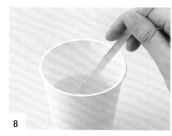

8

以攪拌棒充分攪拌，以免精油沉澱在底部。

9

將步驟**8**的蠟液倒入紙模中。

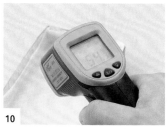

10

以溫度計測量紙模中的蠟液溫度，等待表面溫度降至53℃。

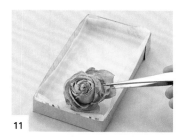

11

待表面結了一層薄膜，即可放上花葉進行裝飾。配置時要由下而上擺放。

12

將吸管剪至3cm長。

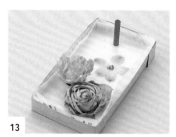

13

將吸管插入緞帶穿孔的預定位置，在室溫中靜置1小時等待香氛蠟磚凝固。

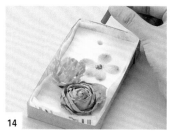

14

待香氛蠟磚溫度下降凝固之後，拔出吸管。如果無法順利拔出，可先將香氛蠟磚脫模，再以牙籤輕輕地將吸管推出來。

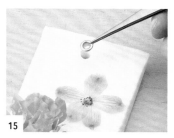

15

香氛蠟磚脫模後，放置木板上，在洞口處安裝銅釦。

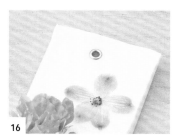

16

以手指輕壓銅釦固定。

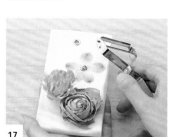

17

以刨刀修整形狀，使邊緣看起來更美觀。

FINISH

基本的香氛蠟磚完成，請注意別讓花材過於沉入蠟中喔！

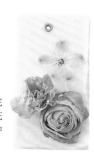

2

上色方法

未經上色的原色香氛蠟磚雖然也很能襯托出飾品的美麗，
但將蠟液上色之後，更能表現出截然不同的魅力。
即便使用同一種染料，但加入不同種類的蠟材中，
顯現出來的顏色也會各有差異，因此表現手法可以無限延伸。

本書使用的顏料	根據蠟材種類不同，完成時的顯色也不盡相同。

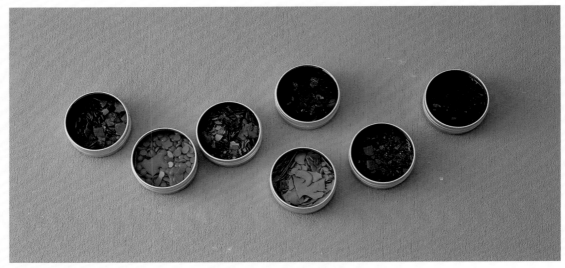

本書使用蠟燭用的顏料。熔解容易＆只要少許用量就能顯色，是初學者也能輕鬆掌控的染料。

其他顏料	市面上有各種不同價格及成分的顏料，請依自己的喜好選購。

雲母粉

由礦物雲母製成的染料。由於是不傷肌膚的安全材質，也常用於製作化妝品。可使香氛蠟磚散發些微的閃亮感。

蠟筆

蠟筆的優點是好熔解、價格便宜、容易顯色，且顏色種類豐富。用量上必須比蠟燭專用顏料再多一些。

Cheek
依蠟材種類不同，顯色也會有所差異喔！

大豆蠟・蜜蠟
與剛熔化＆混合了顏料的蠟液相比，凝固的蠟磚顏色會變得略白一些。建議多加一些顏料，才能完整呈現出自己想要的顏色。

石蠟
透明感強的石蠟，凝固後的顏料顏色也能完整保留。所以顏料要稍微放少一點，成品的顯色才會恰到好處。

Cheek
提高蠟液的溫度

若無法順利攪散顏料，原因可能是蠟液的溫度下降。請以600W微波爐先加熱10秒，若溫度還不夠再加熱10秒，慢慢地加熱至適當溫度。如此一來顏料就會順利熔解了！

製作單色香氛蠟磚

基本的上色方法。只需加入顏料攪拌熔解即可。

＊ 在此使用大豆蠟。

1
先在鍋中將蠟材熔解，再將蠟液倒入紙杯中。

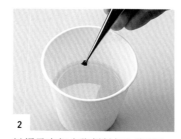

2
以鑷子夾起少許顏料加入步驟**1**。一開始先加入一小撮。

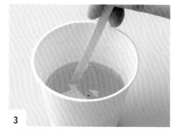

3
以攪拌棒仔細地將顏料攪拌均勻。如果顏色太淡，就添加顏料來調整。

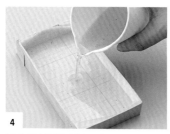

4
將步驟**3**的蠟液倒入造型模中。

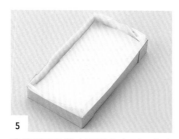

5
將造型模放置在平坦的台面，在室溫下靜置1小時左右等待凝固。

6
完全凝固後將蠟磚脫模，單色的香氛蠟磚底座完成！

製作漸層色香氛蠟磚

先作出兩種顏色的蠟液，再分別由造型模兩側倒入，就能創造出美麗的漸層感。

＊ 在此使用大豆蠟。

1
先在鍋中將蠟材熔解，再將蠟液分成兩份倒入兩個紙杯（小）中。

2
以鑷子夾起不同色的少量顏料，分別放入兩個紙杯。一開始先加入一小撮。

3
以攪拌棒仔細地將顏料攪拌均勻。如果顏色太淡，就添加顏料來調整。

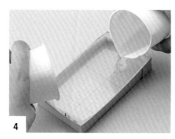

4
兩手各拿起一個紙杯，從造型模的兩側慢慢地同時倒入蠟液。

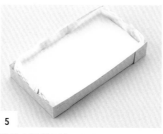

5
將造型模放置在平坦的台面，在室溫下靜置1小時左右等待凝固。

6
完全凝固後將蠟磚脫模，漸層色的香氛蠟磚底座完成！

3

各種香氛蠟磚模的作法

將蠟材熔解後變成液狀，就可以變化出各式各樣的形狀。
請自由決定形狀＆大小，創作出更多變的造型香氛蠟磚吧！

以方眼紙製作

一眼就能判斷長度的方眼紙，很適合用來製作造型模。
但因為方眼紙容易被蠟液浸透，因此要搭配烘焙紙一同製作。

ITEM ────────────────────────────────

方眼紙（長17cm×寬11cm・邊長12cm正方形）............ 各1張
烘焙紙（長17cm×寬11cm・邊長12cm正方形）............ 各1張

TOOL ────────────

筆／剪刀／尺／美工刀
釘書機／紙膠帶

▶ **長方形・正方形** 　完成尺寸（長方形）：長13cm×寬7cm×高2cm、（正方形）：長8cm×寬8cm×高2cm

1
在距離方眼紙外圍內側2cm處，以筆
畫線作記號。

2
以剪刀沿著圖示紅線處剪開。

3
將步驟**2**翻面，以尺對齊藍線處，
以美工刀輕輕劃過作出摺痕，摺出
山摺。

4
將邊角處多餘的紙片摺向外側。

5
以釘書機固定四角，即完成方眼紙
模。

6
準備與方眼紙相同尺寸的烘焙紙，參
照步驟**1**作出記號。

7
如圖所示，沿著藍線將烘焙紙摺成紙
模的形狀。

8
只要在實線稍微往內處進行摺紙＆以
紙膠帶貼好固定，就能漂亮地疊入方
眼紙模中。

9
將步驟**8**的紙盒疊入步驟**5**的紙盒中，
造型模完成！若烘焙紙形狀偏移，以
夾子在紙模兩端夾合固定即可。

以牛奶紙盒製作

與方眼紙不同，牛奶紙盒內裡已經過防水加工處理，
直接使用即可。

ITEM ——————————————

牛奶紙盒 ………………………… 1個

TOOL ——————————————

剪刀／尺／美工刀／釘書機／筆

▶ **長方形** 完成尺寸：長13cm×寬7cm×高2cm

1
以剪刀將牛奶紙盒縱向剪成2等分。

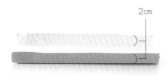

2
寬面朝下放置，側面剪至2cm高。

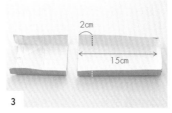

3
在距離右端15cm處剪開後，再在距離裁剪邊2cm處，將該位置的側面剪開。

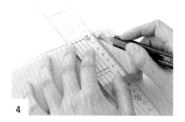

4
將牛奶紙盒翻面，在步驟3距邊2cm的側面兩端切口處，以尺抵住＆以美工刀輕輕劃線作出摺痕。

5
將剪開後多出的部分摺向外側。

6
以釘書機固定摺向外側的紙片，完成！

▶ **正方形** 完成尺寸：長8cm×寬8cm×高2cm

1
以剪刀剪開牛奶紙盒＆展開成平面片狀。

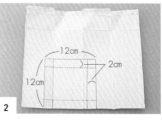

2
畫出＆剪下邊長12cm的正方形（紅線），再在距離四邊內側2cm（藍線）處谷摺。重點在於利用牛奶紙盒本身的摺線，就能事半功倍。

3
將剪開後多出的部分摺向外側。

4
以釘書機固定摺向外側的紙片，完成！

以紙杯＆紙盤製作

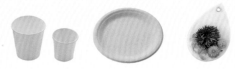

若想製作曲線造型的香氛蠟磚，紙杯＆紙盤超好用！
因為是容易撕開的材質，要取出香氛蠟磚時也很簡單。

ITEM

紙杯（直徑8cm×高12cm）............1個
紙盤（直徑20cm）............1個

TOOL

剪刀／紙膠帶／熱熔槍

▶ 淚滴模　　完成尺寸：長9cm×寬6cm×高2cm

1

自杯口處縱向剪開2cm。

2

以剪刀沿著紙杯側面剪一圈。

3

剪去杯口處的圓弧邊緣。

4

將帶狀的紙張兩端疊合，以紙膠帶黏貼固定。

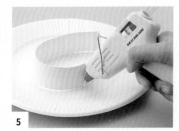

5

將步驟4放在紙盤上，以熱熔槍將其與紙盤固定在一起。

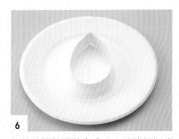

6

待熱熔膠乾燥就完成了！並請仔細確認接著固定處有無縫隙。

▶ 樹葉模　　完成尺寸：長10.5cm×寬6cm×高2cm

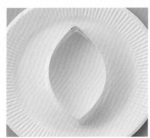

依淚滴模製作程序進行至步驟4時，將A位置往外側壓摺，就變成樹葉模了！

▶ 心形模　　完成尺寸：長8cm×寬8cm×高2cm

依淚滴模製作程序進行至步驟4時，將A位置摺往內側，就變成心形模了！

以矽膠模製作

市售的模型也有各種形狀&尺寸。
將矽膠模的邊緣跟香氛蠟磚分開，再自後側輕輕一推，香氛蠟磚就能輕鬆地完成脫模。

▶ **橢圓模**

長8.5cm×寬6cm×深3cm。在此使用可6連橢圓形皂模，可作出如浮雕寶石般的高雅外型。

▶ **圓形模**

直徑8cm×深3cm的點心專用模。雖然是簡單的圓形，卻能很好地表現出可愛感。

▶ **心形模**

長5cm×寬5.5cm×深3cm。在此使用6連心形的點心專用模。若想將香氛蠟磚作為贈禮，很適合使用這個造型模。

▶ **甜甜圈模**

直徑7cm×內徑2cm×深3cm。在此使用6連甜甜圈的點心專用模。考慮到正中央的圓洞，裝飾時可挑選較獨特的配置。

以調理器具製作

除了矽膠模之外，以各式造型模來呈現出具有特色的形狀，也很方便喔！
配合造型模形狀搭配裝飾品，更能表現出洗鍊感。

▶ **鋁箔杯**

直徑8cm×深2cm的鋁箔杯。鋸齒狀的邊緣感覺很有個性，適合製作有強度的作品。

▶ **花形模**

直徑9cm的鋁製餅乾切模。成品看起來就像餅乾一般，挑選自己喜歡的造型模製作起來更有趣唷！

▶ **製冰盒**

邊長4.5cm×深3cm。在此使用8格的方塊製冰盒，可作出立方體的香氛蠟磚。

Chapter 1 BASIC LESSON

23

4 原創裝飾小物的作法

香氛蠟磚的設計關鍵就是裝飾小物。
從小物的造型模開始就親手製作，更能提升原創感。
乾燥水果的製作方法也將在此一併介紹。

以矽膠製作自己喜歡的造型模

從造型模開始親手製作，更能作出具有獨特風格的設計。
只要使用購自材料行的矽膠，DIY造型模也可以很簡單！
本篇將以金平糖模的製作方法為例，請先將矽膠裝入矽膠槍後再開始進行製作。

ITEM

水	約 1 ℓ	矽膠	約180㎖
碗盤清潔劑	240㎖	金平糖	適量

g ㎖

TOOL

不鏽鋼盆（大）／矽膠槍／橡膠手套
塑膠容器（長15cm×寬10cm×高5cm）
紙盤

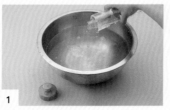

1 在不鏽鋼盆裡放入水＆碗盤清潔劑，攪拌均勻。請注意清潔劑若分量不足，會導致矽膠分離。

2 以矽膠槍將矽膠加入步驟**1**中。

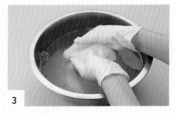

3 戴上橡膠手套，將步驟**2**的矽膠揉捏成團。

4 將步驟**3**填入塑膠容器中。

5 將矽膠表面完全撫平。

6 保持相等間距，把金平糖一一埋入矽膠中。將金平糖整體埋入9成即可，並靜置6小時。

7 待矽膠凝固後，將整片矽膠自塑膠容器中取出。再以手指從背面推擠，將金平糖推到紙盤中。

8 待中央也完全乾燥後，矽膠模完成！

以金平糖模製作香氛蠟磚吧（作法參照P.70）！也可以選擇自己喜歡的造型，作出自己的原創香氛蠟磚喔！

將水果作成裝飾小物

水果是讓香氛蠟磚呈現出自然感的推薦小物之一。
本篇將介紹如何以矽膠＆蠟材來製作超擬真的水果模型，或將水果乾燥後作成水果乾。

▶ 以矽膠製作造型模

以蠟材就能複製作出超擬真的水果。製作方法同P.24。

適合的水果

建議使用尺寸較小＆形狀輪廓鮮明的水果。

- 草莓
- 藍莓
- 覆盆莓
- 柑橘類（瓣狀‧切片）

使用水分較多的水果時，在脫模之前先行冷凍，比較不易破損，且容易取出。

注意重點＆訣竅

- 將水果埋入矽膠模之前，準備一盆混合了碗盤清潔劑（240㎖）的水，將水果沾濕之後再埋入矽膠模中。
- 脫模時水果可能會擠破，致使造型模沾染果汁的顏色。但只要將造型模清洗乾淨即可，不需擔心蠟材被染色。
- 用來取模的水果已經不適合再食用，請直接丟棄。

▶ 以烤箱製作水果乾

香氛蠟磚的裝飾不能直接使用新鮮水果，一定要使用經過乾燥處理的水果。在此將介紹如何輕鬆地將柳橙作成水果乾的方法。

ITEM ————

柳橙 適量

TOOL ————

方盤／刀
烤箱
廚房紙巾

1

將柳橙切成5mm厚度的片狀，並以廚房紙巾吸去多餘的水分。

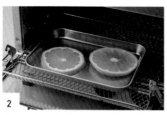

2

將柳橙片置於方盤上，以100℃的烤箱加熱2小時左右，期間不時將柳橙片翻面。

3

待柳橙水分烤乾＆變色後，完成！

注意重點＆訣竅

- 水果切成薄片，水分才容易烤乾。
- 加熱時請隨時觀察，避免因溫度過高導致柳橙片烤焦或過度收縮。
- 如果使用烤箱仍無法完全去除水分，可將柳橙片置於冰箱約2星期，使柳橙片完全乾燥。

5 製作乾燥花

本篇將介紹三種可簡單製作出乾燥花的方法。
但每種方法各有其適合的花材，請先確認過後再進行製作。

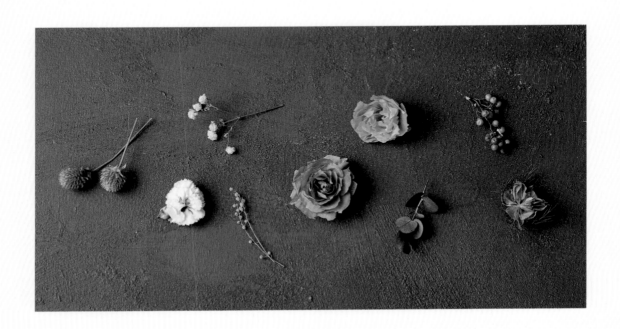

本書使用的五種乾燥花

①
浸蠟法
→ P.27

將鮮花浸入蠟液中的技法。特點是能長時間保存花朵的顏色及形狀，適合水分較多、花瓣較厚的花材。只要徹底乾燥，就不容易產生褪色等劣化問題。

②
乾燥劑乾燥法
→ P.28

利用乾燥劑使鮮花乾燥的技法。特點是使用微波爐（600W）就能在2分鐘內輕鬆完成。比起倒掛法，花朵更不容易收縮，也較不易褪色。

③
壓花
→ P.29

以紙盤壓住鮮花，再以微波爐去除水分的技法。特點在於花朵不易褪色，使用微波爐（600W）就能在50秒內輕鬆完成。花瓣太厚或水分太多的花材不適合。

④
倒掛法

將鮮花倒掛在濕氣低且涼爽的場所，使其自然乾燥的技法。除了水分少的花材之外，多少都會有褪色或收縮的情形。從製作到完成需花費2個禮拜左右。

⑤
永生花（不凋花）

將鮮花浸在特殊液體中，脫水後再為花朵上色的技法。市售的永生花價格昂貴且種類極少，但優點是不易損壞，且能長久保存。

浸蠟法

將鮮花直接浸入蠟液中，讓蠟液包覆花朵的技法。
特點是能完整保存花朵的外型，也不易褪色。

適合的花材

適合較大的花朵，或花瓣重
疊部位較少的花材。即使是
水分較多的花朵也能製作得
很漂亮。濕氣重的時期必須
充分讓花朵乾燥，以免產生
褪色或發霉等問題。

· 玫瑰
· 康乃馨
· 風車菊
· 洋牡丹
· 洋桔梗

· 紫羅蘭
· 藍星花
· 鬱金香

ITEM

玫瑰（白色）............................ 1朵
軟大豆蠟 70 g

TOOL

琺瑯鍋／IH爐
木製攪拌棒／溫度計／細口花瓶

1
將軟大豆蠟放入琺瑯鍋中，以IH爐
（160℃）加熱。

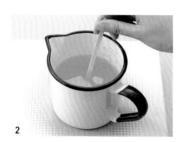

2
以攪拌棒攪拌，使軟大豆蠟熔解。

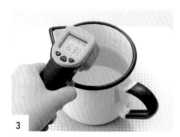

3
以溫度計測量蠟液溫度，當升溫至58
至60℃時熄火。

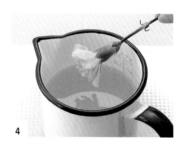

4
手持花莖，將花朵浸入蠟液中。

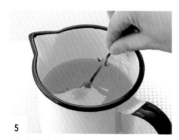

5
浸至花萼處，使整朵花充分地浸入蠟
液中。但需注意浸入時間不要太長，
以免花朵褪色。

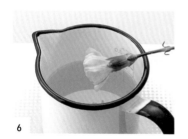

6
將花朵從蠟液中取出，轉動花萼讓多
餘的蠟液滴落。

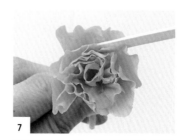

7
若花瓣黏在一起，請以攪拌棒或鑷子
將花瓣分開，並將蠟液推入花瓣深
處。

8
將花插入細口花瓶，放入冰箱2星期
左右使其乾燥。

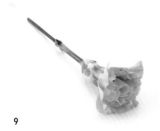

9
花朵完全乾燥即完成！

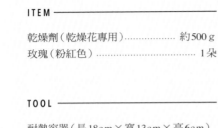

以乾燥劑製作

利用矽膠（乾燥劑）使花材乾燥的技法。
特點在於花瓣不易萎縮，也不易褪色。
請注意必須選用乾燥花專用的細顆粒乾燥劑。

適合的花材

除了水分過多的花材之外，任何花材皆適合此技法。

·玫瑰	·千日紅	·櫻花
·康乃馨	·金杖球	·銀苞菊
·風車菊	·夕霧草	·金合歡
·星辰花	·大紫薊	·圓三色堇
·蕾絲花	·矢車草	·繡球花
·滿天星	·尤加利	·情人菊
·柴胡	·薰衣草	

ITEM ─────────────

乾燥劑（乾燥花專用）................ 約500g
玫瑰（粉紅色）........................ 1朵

TOOL ─────────────

耐熱容器（長18cm×寬13cm×高6cm）
紙杯（大）／剪刀／微波爐
湯匙／平筆

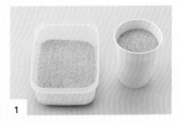

1
將乾燥劑放入耐熱容器＆紙杯中。

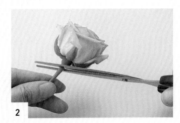

2
在花萼下方剪斷花莖。

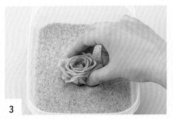

3
將步驟**2**的花朵直立地放入耐熱容器的乾燥劑中。

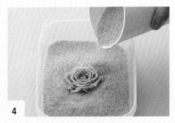

4
以紙杯中的乾燥劑填滿花朵外側空隙，並小心不要壓壞花形。

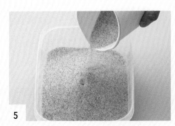

5
當花朵外側已埋入乾燥劑中，接著從花瓣的縫隙間倒入乾燥劑，直到完全覆蓋花朵為止。

6
將整個耐熱容器放入微波爐（600W），加熱2分鐘。

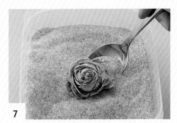

7
將耐熱容器從微波爐取出，小心不要燙傷，再以湯匙撈出花朵。

8
稍微放涼後，以毛筆掃除乾燥劑。此時先不需掃得太過乾淨，尚需靜置等待花朵完全乾燥。

9
最後將整朵花上的乾燥劑都掃掉就完成了！

以微波爐製作壓花

在以紙盤上下包夾的狀態下，以微波爐加熱使花朵乾燥的技法。
特點在於只需極短的時間就能完成，花朵也不易褪色。

適合的花材

水分較少＆花瓣較薄的花材比較適合。

- 蕾絲花
- 櫻花
- 圓三色菫
- 繡球花
- 飛燕草
- 大星芹
- 針葉

- 蕨類
- 三色菫
- 粉蝶花

ITEM ————————————————

飛燕草 ……………………………… 3朵

TOOL ————————————————

耐熱紙盤／廚房紙巾
剪刀／橡皮筋／微波爐

1
準備6個耐熱紙盤，以3個為一疊，
分成兩份。

2
在其中一疊紙盤上放置2張廚房紙
巾。

3
在花萼下方剪斷花莖。

4
將花朵底部朝上，放在步驟2的廚
房紙巾上。

5
在步驟4上方再覆蓋上2張廚房紙
巾。

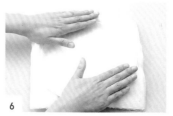

6
將另一疊紙盤放在廚房紙巾上，以
雙手自上方用力按壓。

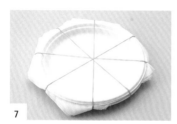

7
取8條橡皮筋，將每兩條疊成一條，
如圖所示放射狀地將紙盤綁住固
定。

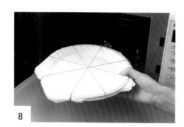

8
將步驟7直接放入微波爐中（600W），
加熱50秒左右。

9
小心不要燙傷地拆除橡皮筋，輕輕地
將花從紙盤中取出，避免損壞花朵。
再直接靜置放乾即完成！

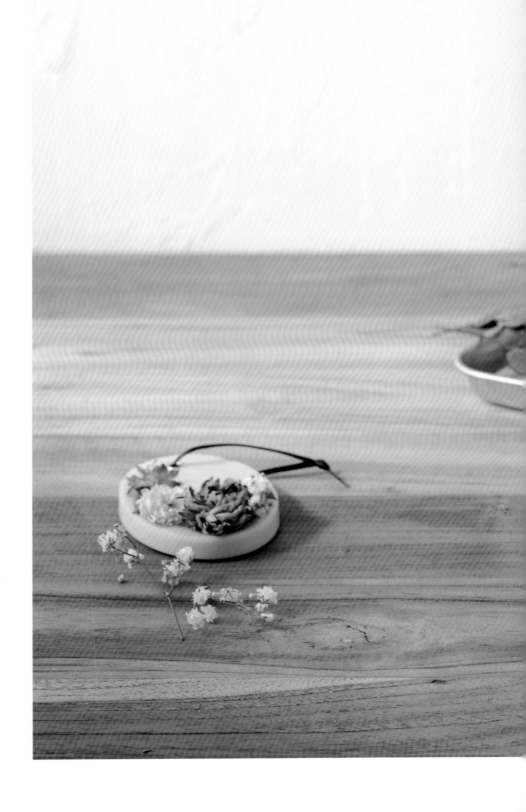

運用構圖法製作香氛蠟磚

很想趕快動手開始製作香氛蠟磚，

但又擔心作不出自己理想中的設計……

如果你也有同樣困擾，

就參考繪畫＆攝影時常用的「構圖」技巧吧！

以構圖法進行配置，

就能簡單地完成時尚格調的香氛蠟磚。

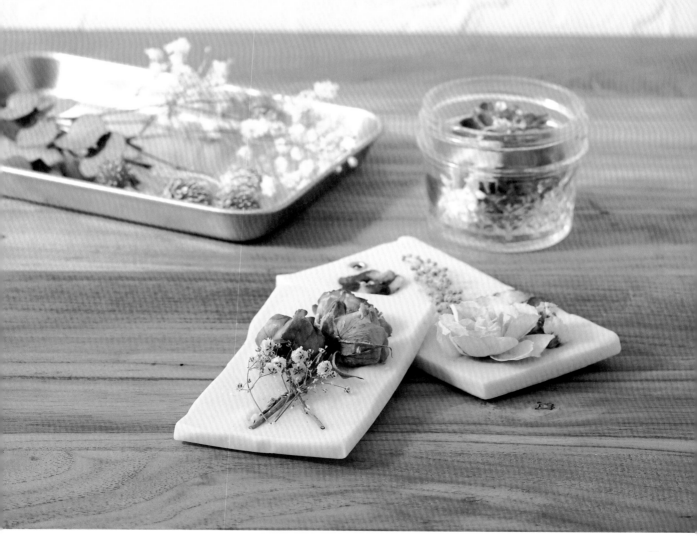

CLASSIC RHODANTHEMUM

經典波斯菊

日本國旗構圖
Hinomaru composition

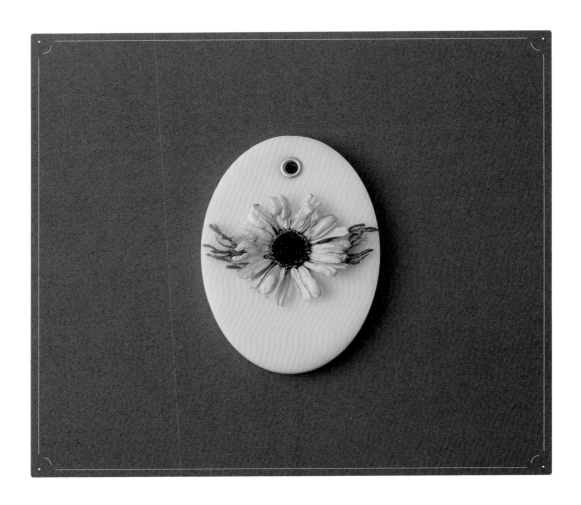

Composition	*Aroma*
### 主花清楚明瞭	### 清爽又熟悉的香氛

 將主角的花卉放置在正中央。雖然構圖簡單，卻很有穩定感。若再下點工夫以葉子進行點綴，整體印象就不會太過平凡。

具有放鬆效果的薰衣草花香，搭配葡萄柚的酸甜新鮮香氣，能讓心情變得開朗。擺放在書桌旁，可以提高集中力。

WAX （香氛蠟磚1個）

硬大豆蠟	⋯⋯⋯⋯⋯⋯⋯	25g
蜜蠟（白色）	⋯⋯⋯⋯⋯⋯⋯	10g

精油
。薰衣草 ⋯⋯⋯⋯⋯⋯⋯⋯⋯⋯ 2g
。葡萄柚 ⋯⋯⋯⋯⋯⋯⋯⋯⋯⋯ 3g

TOOL

→參照P.16

矽膠模（橢圓模／
長8.5cm×寬6cm×深3cm）

DECORATION

波斯菊（粉紅色）
〔乾燥劑乾燥法〕⋯⋯ 1朵

針葉
〔壓花〕⋯⋯ 適量

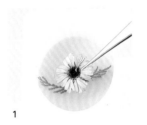

1 將裝飾花材＆葉材放入橢圓形矽膠模中，進行配置＆確認構圖。

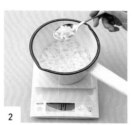

2 將鍋子放在料理秤上，一邊測量重量一邊放入硬大豆蠟＆蜜蠟。

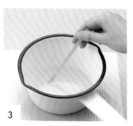

3 將步驟**2**放在IH爐（160℃）上加熱，並以攪拌棒攪拌使蠟材熔化。

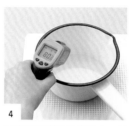

4 以溫度計測量蠟液溫度，待升溫到80℃之後，將鍋子從IH爐上移開。

5 將熔化的蠟液倒入紙杯中。

6 將精油倒入步驟**5**的紙杯中。

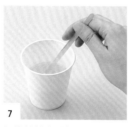

7 以攪拌棒充分攪拌，以免精油沉澱在底部。

8 將步驟**7**倒入矽膠模中。待表面結了一層薄膜後，將步驟**1**的花＆葉由下而上地進行配置。

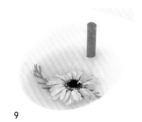

9 將吸管插入緞帶穿孔的預定位置，在室溫中靜置1小時左右等待蠟液凝固。

10 待香氛蠟磚溫度下降且凝固之後，拔出吸管。

11 將香氛蠟磚脫模後，放置在木板上，在洞口處安裝銅釦。

12 以手指輕壓銅釦固定，完成！



Chapter 2

CLASSIC RHODANTHEMUM

ROSE IN THE DARK

黑暗中的玫瑰

左右對稱構圖
Symmetry composition

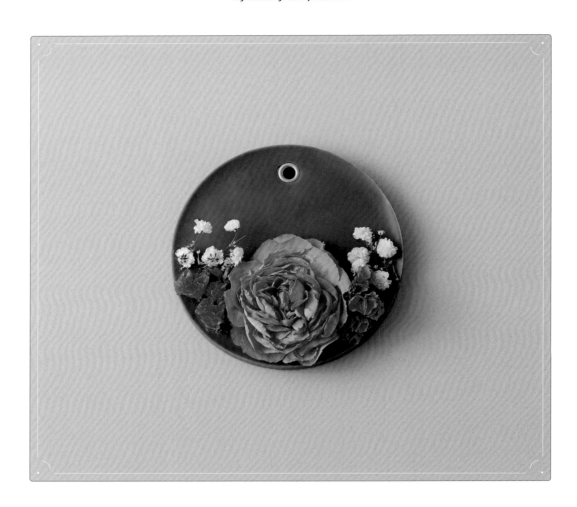

Composition	*Aroma*

呈現安定感的設計

混合兩種具有平靜效果的香氣

 將畫面分割成上下兩半或左右兩半，以中心線為軸心，配置出對稱的相同圖案。是能帶給人安心感＆安定感的作品。

以助眠效果的薰衣草＆安定情緒的廣藿香混合調香，能帶給人平穩的心情。試著擺放床邊伴你入睡，舒緩一整天的疲勞吧！

WAX（香氛蠟磚1個）

硬大豆蠟	25g
蜜蠟（白色）	10g

精油
- 薰衣草 …………………… 3g
- 廣藿香 …………………… 2g

顏料（黑色） …………………… 少量

TOOL

→參照P.16

矽膠模
（圓形模／直徑8cm×深3cm）

DECORATION

玫瑰（粉紅色）
〔乾燥劑乾燥法〕…… 1朵

星辰花（紫色）
〔乾燥劑乾燥法〕…… 適量

滿天星
〔乾燥劑乾燥法〕…… 適量

1
將裝飾花材放在與造型模相同尺寸的紙片（直徑8cm）上，進行配置＆確認構圖。

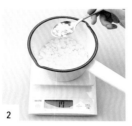

2
將鍋子放在料理秤上，一邊測量重量一邊放入硬大豆蠟＆蜜蠟。

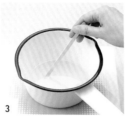

3
將步驟**2**放在IH爐（160℃）上加熱，使蠟材熔化。待升溫到80℃之後，將鍋子從IH爐上移開。

4
將熔化的蠟液倒入紙杯中。

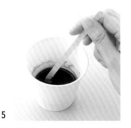

5
倒入顏料，以攪拌棒充分攪拌。

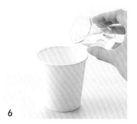

6
將精油倒入步驟**5**的紙杯中，以攪拌棒充分攪拌。

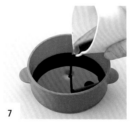

7
將步驟**6**倒入矽膠模。

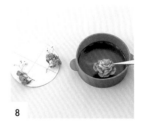

8
待表面結了一層薄膜後，將步驟**1**的花材由中心往外地進行配置。

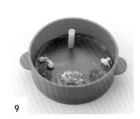

9
將吸管插入緞帶穿孔的預定位置，在室溫中靜置1小時左右等待蠟液凝固。

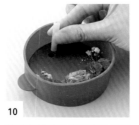

10
待香氛蠟磚溫度下降且凝固之後，拔出吸管。

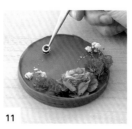

11
將香氛蠟磚脫模後，放置在木板上，在洞口處安裝銅釦。

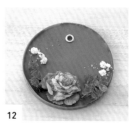

12
以手指輕壓銅釦固定，完成！

FRESH GREEN CARNATION

新綠康乃馨

二分割構圖
Horizontal composition

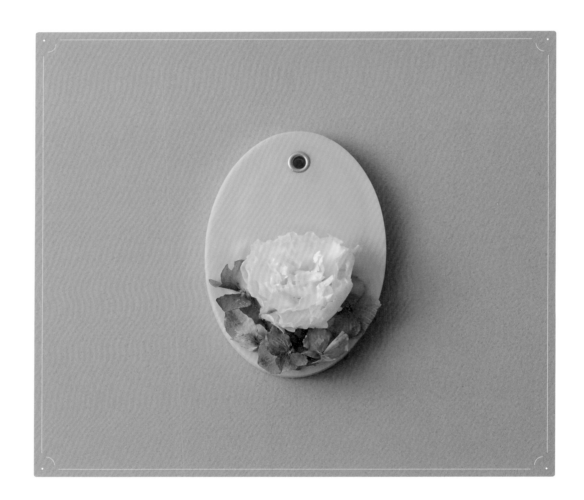

Composition	*Aroma*
### 常用的簡單排列法	### 清新效果突出的香氣

將畫面橫向分成上下兩半,配合分線放上花・草的構圖法。構圖是往左右兩邊延展,可營造出沉穩氣氛。

綠色調×清爽的尤加利・茶樹的綜合香調。這種爽快的香氣能緩和感冒症狀＆花粉症,有很高的療癒效果,想要慢慢深呼吸時格外適合。

WAX（香氛蠟磚1個）

硬大豆蠟 25g
蜜蠟（白色）.................... 10g

精油
。尤加利 2g
。茶樹 3g
顏料（淺綠色）.................... 少許

TOOL

→參照P.16

矽膠模（橢圓模／
長8.5cm×寬6cm×深3cm）

DECORATION

康乃馨（白色）
〔浸蠟法〕...... 1朵

繡球花（紫色）
〔乾燥劑乾燥法〕...... 適量

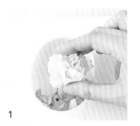

1
將裝飾花材放入橢圓形矽膠模中，進行配置＆確認構圖。

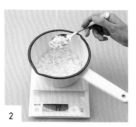

2
將鍋子放在料理秤上，一邊測量重量一邊放入硬大豆蠟＆蜜蠟。

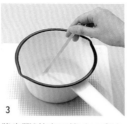

3
將步驟2放在IH爐（160℃）上加熱，使蠟材熔化。待升溫到80℃之後，將鍋子從IH爐上移開。

4
將熔化的蠟液倒入紙杯中。

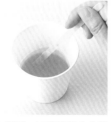

5
倒入顏料，以攪拌棒充分攪拌。

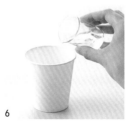

6
將精油倒入步驟5的紙杯，以攪拌棒充分攪拌。

7
將步驟6倒入矽膠模。

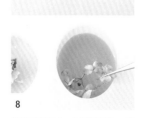

8
待表面結了一層薄膜後，將步驟1的花材由下而上地進行配置。

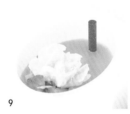

9
將吸管插入緞帶穿孔的預定位置，在室溫中靜置1小時左右等待蠟液凝固。

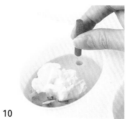

10
待香氛蠟磚溫度下降且凝固之後，拔出吸管。若無法順利拔出，就繼續放置些許時間。

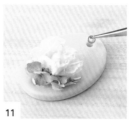

11
將香氛蠟磚脫模後，放置在木板上，在洞口處安裝銅釦。

12
以手指輕壓銅釦固定，完成！

WOODY ROSE
木質玫瑰

三分割構圖
Rule of thirds composition

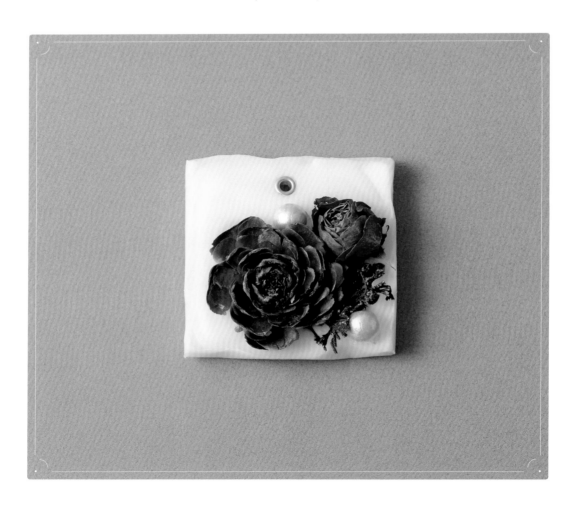

Composition	*Aroma*

注重整體的平衡

畫面縱橫各分割三等分，將主花置於其中四格，或兩條虛線相交處，如此一來即可完成平衡感穩定的作品。

甜甜的木質柑橘香

帶來開朗心情的柑橘香×讓人彷彿置身針葉林般的深沉絲柏香氣。能讓高漲的情緒鎮定下來，作出冷靜的判斷，因此放置在工作場所或書桌的四周，有助於提高工作或讀書的效率。

WAX（香氛蠟磚1個）

硬大豆蠟	·················	42g
蜜蠟（白色）	·················	18g

精油
・甜橙 ················· 4g
・絲柏 ················· 2g

TOOL

→參照P.16

紙模（長8cm×寬8cm×高2cm）
熱熔槍

DECORATION

玫瑰（深粉紅色）
〔乾燥劑乾燥法〕······ 1朵

杜松
〔倒掛法〕······ 適量

雪松玫瑰
〔倒掛法〕······ 1朵

棉珍珠 ······ 2個

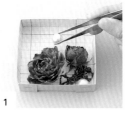

1 將裝飾花材放入正方形紙模中，進行配置＆確認構圖。

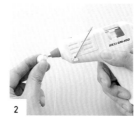

2 以熱熔槍在棉珍珠底部沾附黏著劑，作出止滑用的凹凸點。

3 將鍋子放在料理秤上，一邊測量重量一邊放入硬大豆蠟＆蜜蠟。

4 將步驟**3**放在IH爐（160℃）上加熱，使蠟材熔化。待升溫到80℃之後，將鍋子從IH爐上移開。

5 將熔化的蠟液倒入紙杯中。

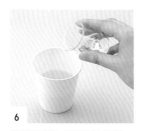

6 將精油倒入步驟**5**的紙杯，以攪拌棒充分攪拌。

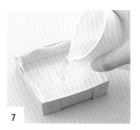

7 在紙模中鋪上烘焙紙，將步驟**6**的蠟液倒入矽膠模。

8 待表面結了一層薄膜後，將步驟**1**的花材由中心向外進行配置。

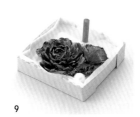

9 將吸管插入緞帶穿孔的預定位置，在室溫中靜置1小時左右等待蠟液凝固。

10 待香氛蠟磚溫度下降且凝固之後，拔出吸管。

11 將香氛蠟磚脫模後，放置在木板上，在洞口處安裝銅釦。

12 以刨刀修整形狀，使邊緣看起來更美觀，完成！

ELEGANT VIOLA

優雅紫羅蘭

新三分割構圖
New rule of thirds composition

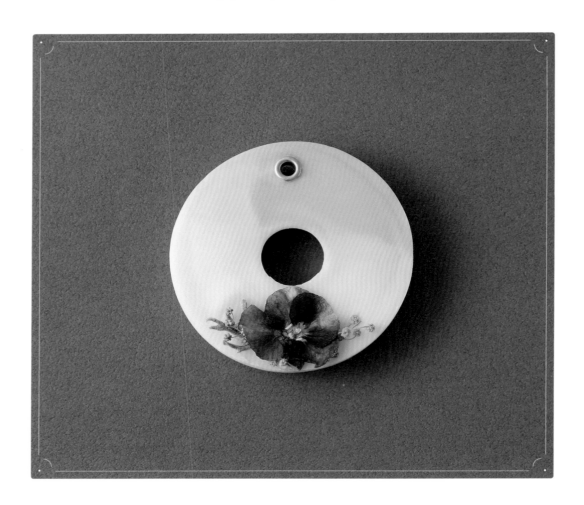

Composition	*Aroma*
### 刻意留白的美感	### 享受甜美清新的時刻

 畫面縱橫各分成三等分，除了正中央之外，選擇其中一格放上主花的構圖法。特色在於以畫面的留白突顯主角。

甜美乾燥的雪松，以木質香予人療癒感；略帶苦味的新鮮佛手柑香氣，則是男性也會喜歡的清爽香氛。在深呼吸的同時，能消除憂鬱的心情。

WAX（香氛蠟磚1個）————————————————

硬大豆蠟	·················	25g	精油		
蜜蠟（白色）	·········	10g	。雪松	·················	2g
			。佛手柑	·················	3g
			顏料（紫色）	·················	少量

TOOL ————

→參照P.16

矽膠模（甜甜圈模／
直徑7cm×內徑2cm×深3cm）

DECORATION ————————————————

圓三色堇（紫色）　　　金合歡　　　　　　銀葉菊
〔乾燥劑乾燥法〕…… 1朵　〔倒掛法〕…… 適量　〔永生花〕…… 適量

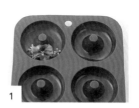

1　將裝飾花材放入甜甜圈形的矽膠模中，進行配置＆確認構圖。

2　將鍋子放在料理秤上，一邊測量重量一邊放入硬大豆蠟＆蜜蠟。

3　將步驟**2**放在IH爐（160℃）上加熱，使蠟材熔化。待升溫到80℃之後，將鍋子從IH爐上移開。

4　將熔化的蠟液倒入紙杯中。

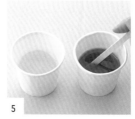

5　將步驟**4**的蠟分成兩等分，分別倒入兩個較小的紙杯後，在其中一個紙杯中倒入顏料＆以攪拌棒充分攪拌。

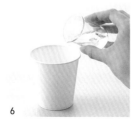

6　精油各半倒入兩個紙杯中，以攪拌棒充分攪拌。

7　將步驟**6**的兩杯蠟液，緩緩地同時倒入矽膠模，並注意不要讓兩杯蠟液完全混在一起。

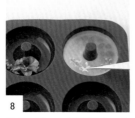

8　待表面結了一層薄膜後，將步驟**1**的花材由外而內進行配置。

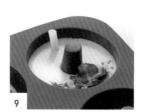

9　將吸管插入緞帶穿孔的預定位置，在室溫中靜置1小時左右等待蠟液凝固。

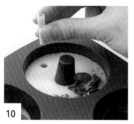

10　待香氛蠟磚溫度下降且凝固之後，拔出吸管。

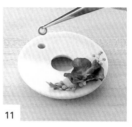

11　將香氛蠟磚脫模後，放置在木板上，在洞口處安裝銅釦。

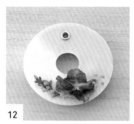

12　以手指輕壓銅釦固定，完成！

PRETTY BLOOMING
甜美繁花

對角線構圖
Diagonal composition

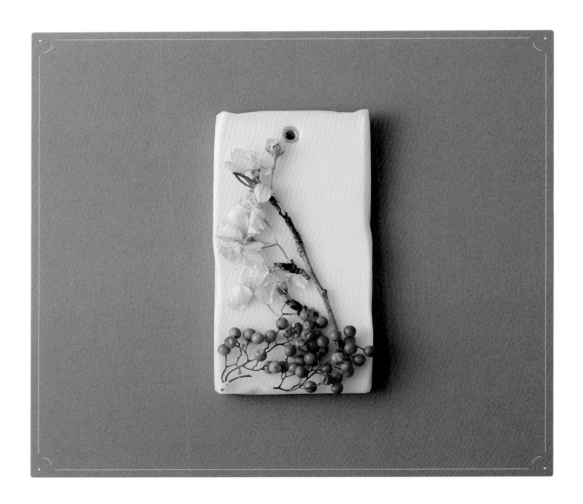

Composition

展現動感與深度

在畫面上斜切一條對角線，以對角線為界，在其中一側放上花卉的構圖。可展現出具有活力＆深度的躍動感。

Aroma

令人聯想到春天的花香氣息

心情低落時，最需要迷迭香＆橙花的療癒支持了！雖然是花香卻不會過甜的清爽香氣，適合用來轉換心情。調整呼吸，心情也會變開朗喔！

WAX（香氛蠟磚1個）

硬大豆蠟	50g	精油	
蜜蠟（白色）	20g	◦ 迷迭香	2g
		◦ 橙花	3g

TOOL

→參照P.16

紙模（長13cm×寬7cm×高2cm）

DECORATION

櫻花
〔乾燥劑乾燥法〕…… 適量

胡椒果
〔倒掛法〕…… 適量

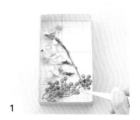

1 將裝飾花材放入長方形紙模中，進行配置＆確認構圖。

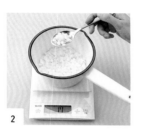

2 將鍋子放在料理秤上，一邊測量重量一邊放入硬大豆蠟＆蜜蠟。

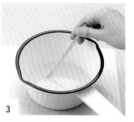

3 將步驟**2**放在IH爐（160℃）上加熱，使蠟材熔化。待升溫到80℃之後，將鍋子從IH爐上移開。

4 將熔化的蠟液倒入紙杯中。

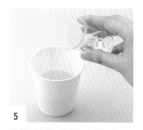

5 將精油倒入步驟**4**的紙杯。

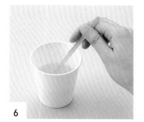

6 以攪拌棒充分攪拌。

7 在紙模裡鋪上烘焙紙，倒入步驟**6**的蠟液。

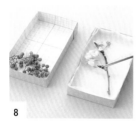

8 待表面結了一層薄膜後，在對角線上擺放步驟**1**的花材。

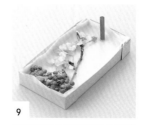

9 將吸管插入緞帶穿孔的預定位置，在室溫中靜置1小時左右等待蠟液凝固。

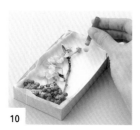

10 待香氛蠟磚溫度下降且凝固之後，拔出吸管。

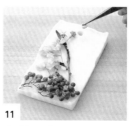

11 將香氛蠟磚脫模後，放置在木板上，在洞口處安裝銅釦。

12 以刨刀修整形狀，使邊緣看起來更美觀，完成！

Chapter 2 PRETTY BLOOMING

NOSTALGIC ROSES
懷舊玫瑰

垂直構圖
Vertical composition

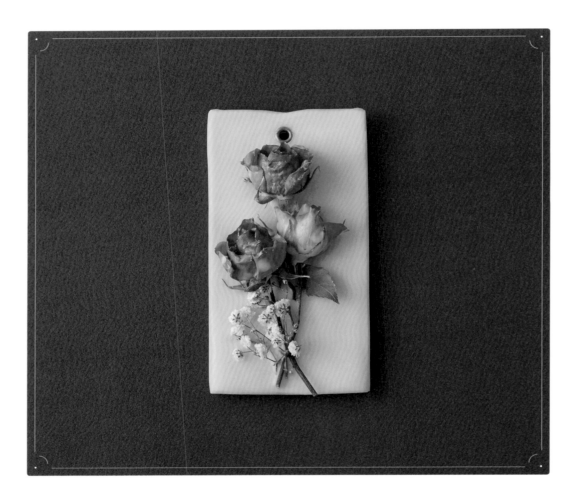

Composition	*Aroma*
### 格局廣闊且具有分量感	### 讓心情開朗的花香味

將畫面縱向分成兩等分，在分線上或沿著分線配置花草。使用直挺的花草，延展呈現的構圖效果相當搶眼。

天竺葵帶有乾淨的玫瑰般香味，也有防蟲效果。鼠尾草則帶有清淡的花香氣，是不論男女都會喜歡的味道，適合放在人多的空間。

WAX（香氛蠟磚1個）

硬大豆蠟	42g
蜜蠟（黃色）	28g

精油
- 天竺葵 ... 6g
- 鼠尾草 ... 1g

TOOL

→參照P.16

紙模（長13cm×寬7cm×高2cm）

DECORATION

玫瑰（橘色）
〔浸蠟法〕...... 2朵

玫瑰（綠色）
〔浸蠟法〕...... 1朵

滿天星（白色）
〔乾燥劑乾燥法〕...... 1朵

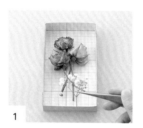
1
將裝飾花材放入長方形紙模中，進行配置＆確認構圖。

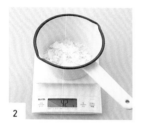
2
將鍋子放在料理秤上，一邊測量重量一邊放入硬大豆蠟。

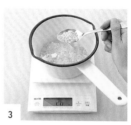
3
繼續測量重量＆放入蜜蠟。

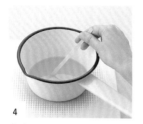
4
將步驟3放在IH爐（160℃）上加熱，以攪拌棒攪拌使蠟材熔化。待升溫到80℃之後，將鍋子從IH爐上移開。

5
將熔化的蠟液倒入紙杯中。

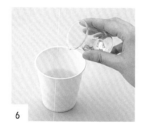
6
將精油倒入步驟5的紙杯，以攪拌棒充分攪拌。

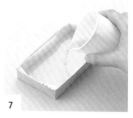
7
在紙模裡鋪上烘焙紙，倒入步驟6的蠟液。

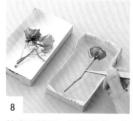
8
待表面結了一層薄膜後，放上步驟1的花材。主花擺在中心，其餘的配花也保持平衡地放上。

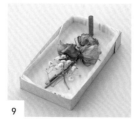
9
將吸管插入緞帶穿孔的預定位置，在室溫中靜置1小時左右等待蠟液凝固。

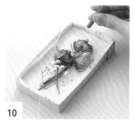
10
待香氛蠟磚溫度下降且凝固之後，拔出吸管。

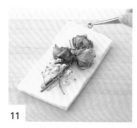
11
將香氛蠟磚脫模後，放置在木板上，在洞口處安裝銅釦。

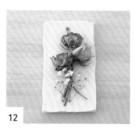
12
以刨刀修整形狀，使邊緣看起來更美觀，完成！

HARMONIZED GARDEN
和諧花園

斜線構圖
Slanting composition

Composition	*Aroma*

創造出自然的深度

在畫面上勾畫出數條斜線,並將花草配置於斜線上。這種構圖法使用了最大限度的畫面空間,可營造出律動感。

清爽的花香調

以薰衣草的花香為基調,加入了茶樹進行調合。是最適合用來轉換心情或集中注意力的香味,也很適合用來緩和感冒或花粉症的症狀。

WAX（香氛蠟磚1個）

硬大豆蠟 50g
蜜蠟（白色）..................... 20g

精油
。薰衣草 4g
。茶樹 3g

TOOL

→參照P.16

紙模（長13cm×寬7cm×高2cm）

DECORATION

玫瑰（白色）
〔乾燥劑乾燥法〕
...... 1朵

三色菫（紫色）
〔乾燥劑乾燥法〕
...... 3朵

星辰花（粉紅色）
〔乾燥劑乾燥法〕...... 適量

星辰花（黃色）
〔乾燥劑乾燥法〕...... 適量

金合歡
〔倒掛法〕...... 適量

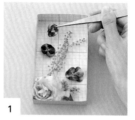

1
將裝飾花材放入長方形紙模中，進行配置&確認構圖。

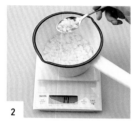

2
將鍋子放在料理秤上，一邊測量重量一邊放入硬大豆蠟&蜜蠟。

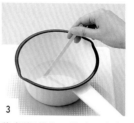

3
將步驟**2**放在IH爐（160℃）上加熱，使蠟材熔化。待升溫到80℃之後，將鍋子從IH爐上移開。

4
將熔化的蠟液倒入紙杯中。

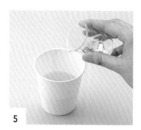

5
將精油倒入步驟**4**的紙杯。

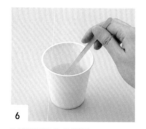

6
以攪拌棒充分攪拌。

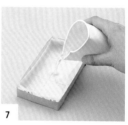

7
在紙模裡鋪上烘焙紙，倒入步驟**6**的蠟液。

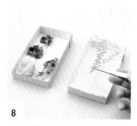

8
待表面結了一層薄膜後，將主花放在中央的斜線上，再以其為基準將剩餘的花材配置上去。

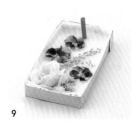

9
將吸管插入緞帶穿孔的預定位置，在室溫中靜置1小時左右等待蠟液凝固。

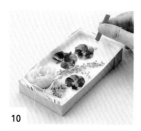

10
待香氛蠟磚溫度下降且凝固之後，拔出吸管。

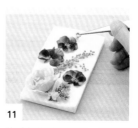

11
將香氛蠟磚脫模後，放置在木板上，在洞口處安裝銅釦。

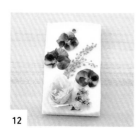

12
以刨刀修整形狀，使邊緣看起來更美觀，完成！

GREETING BOUQUET

祝福花束

放射線構圖
Radial composition

Composition	*Aroma*
以線條呈現立體感	**滿溢而出的水果香氣**

 在畫面上描繪出放射狀線條，再配置上花草的構圖。洋溢活力＆廣闊感的畫面非常吸睛。

以充滿柑橘香氣的佛手柑×如蘋果般甜香的羅馬洋甘菊，讓心靈滿足＆消除壓力。建議擺放在枕邊，能讓人有一場舒服的好眠。

WAX（香氛蠟磚1個）

硬大豆蠟 50g
蜜蠟（白色）........................... 20g

精油
。佛手柑 5g
。羅馬洋甘菊 2g
顏料（深咖啡色）...................... 少量

TOOL

→參照P.16

紙模（長13cm×寬7cm×高2cm）
橡皮筋／黏著劑／迴紋針

DECORATION

玫瑰（粉紅色）
〔乾燥劑乾燥法〕
...... 1朵

滿天星
〔乾燥劑乾燥法〕
...... 適量

薰衣草
〔倒掛法〕
...... 適量

情人菊
〔乾燥劑乾燥法〕
...... 1朵

金合歡
〔倒掛法〕
...... 適量

蕾絲（6cm寬）
...... 8cm×1本

人造絲編織繩
（3mm）
...... 15cm×1條

1
將花材聚攏成一束，先以蕾絲緞帶捲覆，再以橡皮筋捆綁成花束。

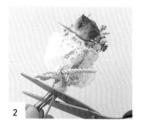

2
以編織繩將步驟**1**打上蝴蝶結，再將多餘的花莖剪掉。

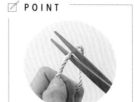

☑ POINT
在編織繩中央塗上黏著劑，等黏著劑完全乾燥變硬後，以剪刀從中央剪斷，就可以防止剪開的線端散開。

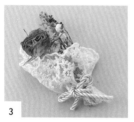

3
整理花束的形狀。

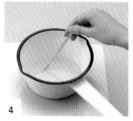

4
量好蠟材重量後，將硬大豆蠟＆蜜蠟放入鍋中，再將鍋子放在IH爐（160℃）上加熱。待升溫到80℃之後，將鍋子從IH爐上移開。

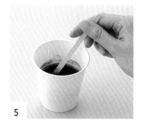

5
將熔化的蠟液倒入紙杯中，再倒入顏料，以攪拌棒充分攪拌。

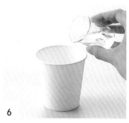

6
將精油倒入步驟**5**的紙杯，以攪拌棒充分攪拌。

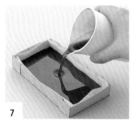

7
在紙模裡鋪上烘焙紙，倒入步驟**6**的染色蠟液。

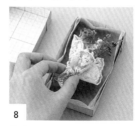

8
待表面結了一層薄膜後，將步驟**1**的花束放上。以造型模的左下角為起點，呈現放射狀擺放。

☑ POINT
在打結的部位塗上黏著劑固定，並以迴紋針固定繩子的前端，避免沾到蠟液。

9
將吸管插入緞帶穿孔的預定位置，在室溫中靜置1小時左右等待蠟液凝固。

10
待香氛蠟磚溫度下降且凝固之後，拔出吸管。將香氛蠟磚脫模＆放置在木板上，並在洞口處安裝銅釦，完成！

FRESH CONIFER
清新針葉樹

三明治構圖
Framing composition

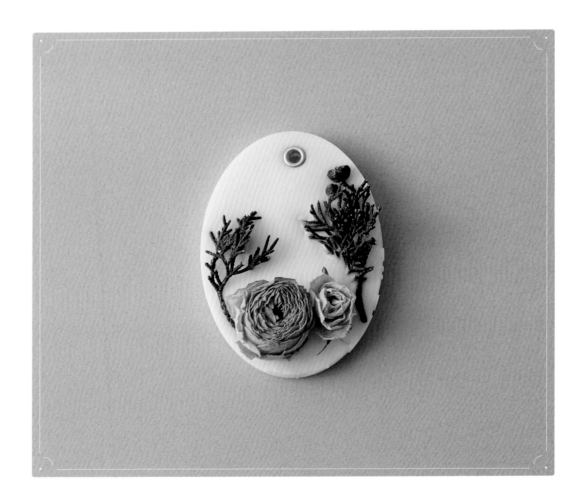

Composition	*Aroma*
強調主題花卉	**森林浴般的新鮮香氣**

在畫面的上下或左右放上配角用的花草，最後再放上主花。此構圖法可利用配角使視線的注意力集中在主角身上。

花梨木含有芳樟醇成分，具有讓心情穩定的作用。杜松也有讓頭腦清醒的效果。這是一款適合挑戰新事物時使用的香氛蠟磚。

WAX（香氛蠟磚1個）

硬大豆蠟	25g
蜜蠟（白色）	10g

精油
- 花梨木 …… 3g
- 杜松 …… 2g

TOOL

→參照P.16

矽膠模（橢圓模／
長8.5cm×寬6cm×深3cm）

DECORATION

玫瑰（黃色）〔倒掛法〕…… 1朵　　玫瑰（白色）〔倒掛法〕…… 1本　　杜松〔倒掛法〕…… 適量

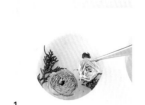
1 將裝飾花材放入橢圓形矽膠模中，進行配置＆確認構圖。

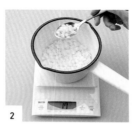
2 將鍋子放在料理秤上，一邊測量重量一邊放入硬大豆蠟＆蜜蠟。

3 將步驟2放在IH爐（160℃）上加熱，使蠟材熔化。待升溫到80℃之後，將鍋子從IH爐上移開。

4 將熔化的蠟液倒入紙杯中。

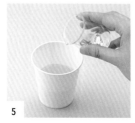
5 將精油倒入步驟4的紙杯。

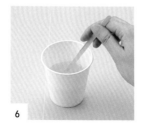
6 以攪拌棒充分攪拌。

7 將步驟6的蠟液倒入矽膠模中。

8 待表面結了一層薄膜後，放上步驟1的花材。先在左右兩邊放上襯托用的草花後，再放上主花。

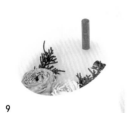
9 將吸管插入緞帶穿孔的預定位置，在室溫中靜置1小時左右等待蠟液凝固。

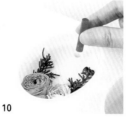
10 待香氛蠟磚溫度下降且凝固之後，拔出吸管。

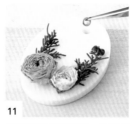
11 將香氛蠟磚脫模後，放置在木板上，在洞口處安裝銅釦。

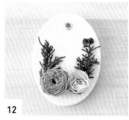
12 以手指輕壓銅釦固定，完成！

ENDEARING ROSES

鍾愛玫瑰

字母構圖

Alphabet composition

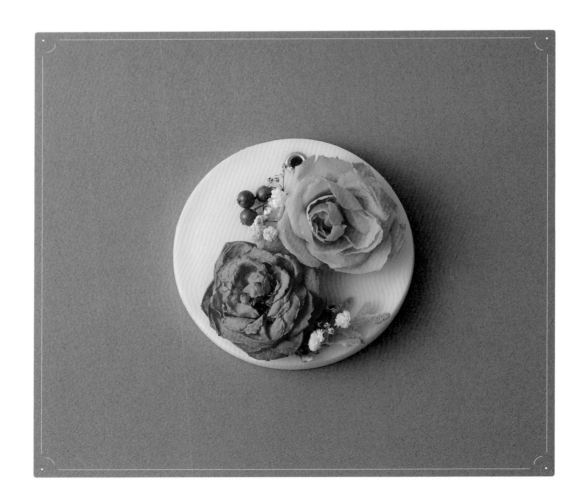

Composition	*Aroma*
展現遠近層次&柔和感	**華麗的玫瑰×高雅的柑橘系香氣**

將花葉配置成字母形狀,其中最具代表性的是以C或S的柔和線條作為構圖。本作品即以S字母表現出畫面的深度。

以具有調節身心平衡&近似玫瑰香味的玫瑰草,加上為伯爵茶增加香氣的佛手柑,調合出大眾接受度極高的甜美清爽香調。

WAX （香氛蠟磚1個）

硬大豆蠟 ……………………… 25g 精油
蜜蠟（白色）………………… 10g ◦ 玫瑰草 ……………………… 2g
 ◦ 佛手柑 ……………………… 3g

TOOL

→參照P.16

矽膠模
（圓形模／直徑8cm×深3cm）

DECORATION

玫瑰（橘色）
〔乾燥劑乾燥法〕…… 1朵

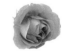

玫瑰（黃色）
〔乾燥劑乾燥法〕…… 1朵

滿天星
〔乾燥劑乾燥法〕…… 適量

雞矢藤（果實）
〔倒掛法〕…… 適量

銀葉菊
〔永生花〕…… 適量

1
將裝飾花材放在與造型模相同尺寸（直徑8cm）的紙上，進行配置＆確認構圖。

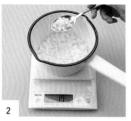

2
將鍋子放在料理秤上，一邊測量重量一邊放入硬大豆蠟＆蜜蠟。

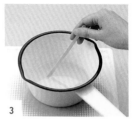

3
將步驟2放在IH爐（160℃）上加熱，使蠟材熔化。待升溫到80℃之後，將鍋子從IH爐上移開。

4
將熔化的蠟液倒入紙杯中。

5
將精油倒入步驟4的紙杯。

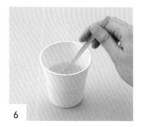

6
以攪拌棒充分攪拌。

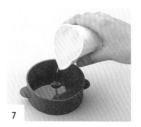

7
將步驟6的蠟液倒入矽膠模中。

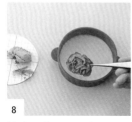

8
待表面結了一層薄膜後，放上步驟1的花材。在此以描繪S字形的感覺來放置花葉。

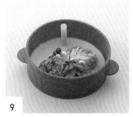

9
將吸管插入緞帶穿孔的預定位置，在室溫中靜置1小時左右等待蠟液凝固。

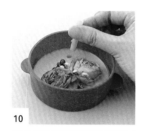

10
待香氛蠟磚溫度下降且凝固之後，拔出吸管。

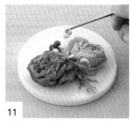

11
將香氛蠟磚脫模後，放置在木板上，在洞口處安裝銅釦。

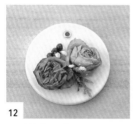

12
以手指輕壓銅釦固定，完成！

Chapter 2

ENDEARING ROSES

NOBLE ROSES
高貴玫瑰

金字塔構圖
Pyramidal composition

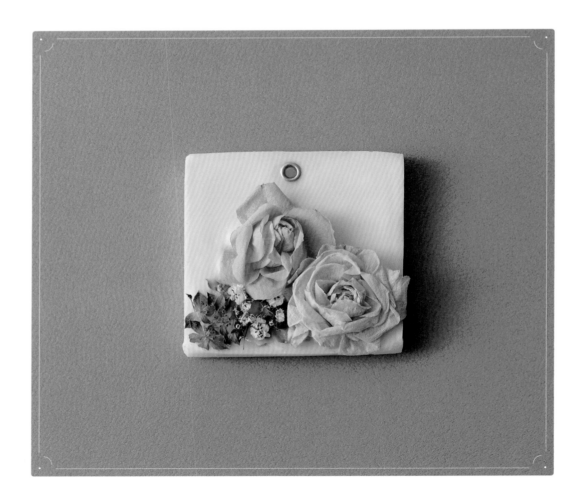

Composition	*Aroma*
展現出超群的安定感	**異國風情的花香調**

以三角形的構圖配置花葉。這也是繪畫中經常使用的活力感構圖，完成的作品將擁有強而有力的安定感。

異國情調香味的依蘭依蘭×苦味中隱現花香的苦橙葉，能夠以療癒效果的香氣解放緊張情緒。

WAX（香氛蠟磚1個）

硬大豆蠟 ························ 42g	精油		
蜜蠟（白色）················· 18g	∘ 依蘭依蘭 ·················· 1g		
	∘ 苦橙葉 ······················ 4g		

TOOL

→參照P.16

紙模（長8cm×寬8cm×高2cm）

DECORATION

玫瑰（白色）
〔乾燥劑乾燥法〕······ 1朵

玫瑰（黃色）
〔乾燥劑乾燥法〕······ 1朵

滿天星
〔乾燥劑乾燥法〕······ 適量

柴胡
〔乾燥劑乾燥法〕······ 適量

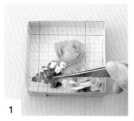

1
將裝飾花材放入正方形的紙模中，進行配置＆確認構圖。

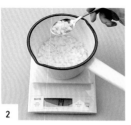

2
將鍋子放在料理秤上，一邊測量重量一邊放入硬大豆蠟＆蜜蠟。

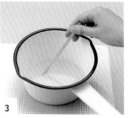

3
將步驟**2**放在IH爐（160℃）上加熱，使蠟材熔化。待升溫到80℃之後，將鍋子從IH爐上移開。

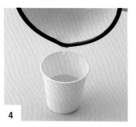

4
將熔化的蠟液倒入紙杯中。

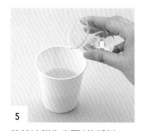

5
將精油倒入步驟**4**的紙杯。

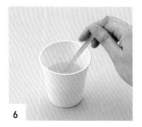

6
以攪拌棒充分攪拌。

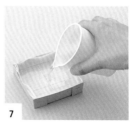

7
在紙模裡鋪上烘焙紙，再倒入步驟**6**的蠟液。

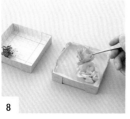

8
待表面結了一層薄膜後，放上步驟**1**的花材。放置時要注意三角形的頂點。

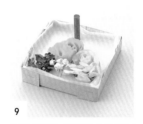

9
將吸管插入緞帶穿孔的預定位置，在室溫中放置1小時左右使其凝固。

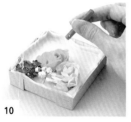

10
待香氛蠟磚溫度下降且凝固之後，拔出吸管。

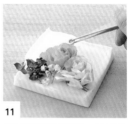

11
將香氛蠟磚脫模後，放置在木板上，在洞口處安裝銅釦。

12
以刨刀修整形狀，使邊緣看起來更美觀，完成！

IMPRESSIONIST GARDEN
印象派花園

隧道式構圖
Tunnel composition

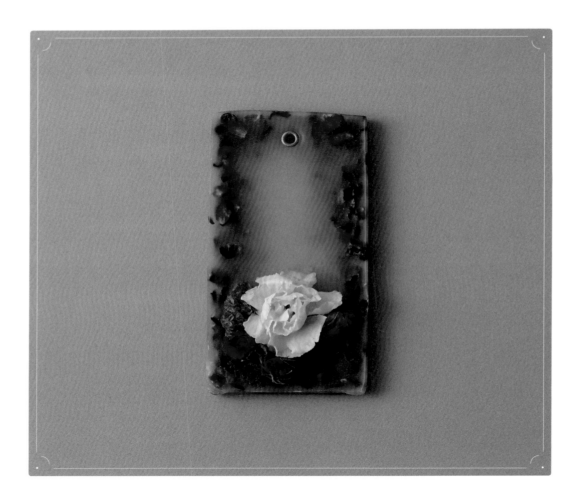

Composition	*Aroma*
將視線集中到主角身上	**濃厚女性氣息的茉莉花香**

 將花草配置在外圍形成隧道狀，再放上主花作為隧道的重要焦點。留白的空間讓主角顯得更加突出。

埃及豔后鍾愛的茉莉花香，是帶有深度魅力的異國情調香氛，想感受幸福氣息時最為合適。可有效消除女性特有的煩躁，特別推薦在感到憂鬱的日子裡使用。

WAX（香氛蠟磚1個）

石蠟 ………………………… 70g
蜜蠟（白色）………………… 20g

精油
。茉莉 …………………………… 3g
顏料（粉紅色）………………… 少量

TOOL

→參照P.16

紙模（長13cm×寬7cm×高2cm）

DECORATION

康乃馨（白色）
〔浸蠟法〕…… 1朵

星辰花（紫色）
〔乾燥劑乾燥法〕…… 適量

玫瑰花蕾
〔倒掛法〕…… 3個

玫瑰花瓣
〔倒掛法〕…… 適量

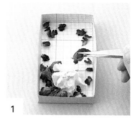

1
將裝飾花材放入長方形紙模中，進行配置＆確認構圖。

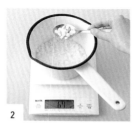

2
將鍋子放在料理秤上，一邊測量重量一邊放入石蠟＆蜜蠟。

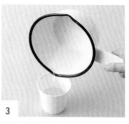

3
將步驟2放在IH爐（160℃）上加熱，使蠟材熔化。待升溫到80℃之後，將鍋子從IH爐上移開。

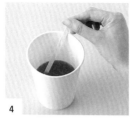

4
將熔化的蠟液倒入紙杯中，再加入顏料＆精油，以攪拌棒充分攪拌。

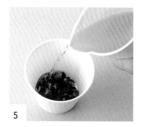

5
在另一個紙杯杯底鋪滿花瓣，將步驟4的蠟液倒入紙杯，使蠟液蓋過花瓣即可。

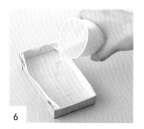

6
在紙模裡鋪上烘焙紙，再倒入步驟5剩餘的蠟液。

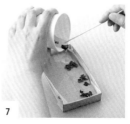

7
在步驟6裡倒入混合花瓣的蠟液。

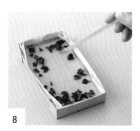

8
以攪拌棒將花瓣推到四周，配置出隧道般的構圖。

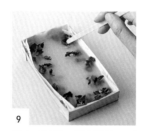

9
待表面結了一層薄膜後，再放上乾燥的花瓣，並以攪拌棒將花瓣稍微壓入。

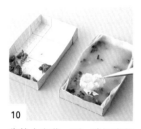

10
先放上主花，再一邊注意整體平衡，一邊放上剩餘的花材。

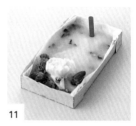

11
將吸管插入緞帶穿孔的預定位置，在室溫中靜置1小時左右等待蠟液凝固。

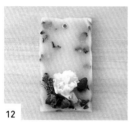

12
待香氛蠟磚溫度下降且凝固之後，拔出吸管。將香氛蠟磚脫模＆放在木板上，並在洞口處安裝銅釦，完成！

FLORAL WOODS
花香樹林

隨意構圖
Random composition

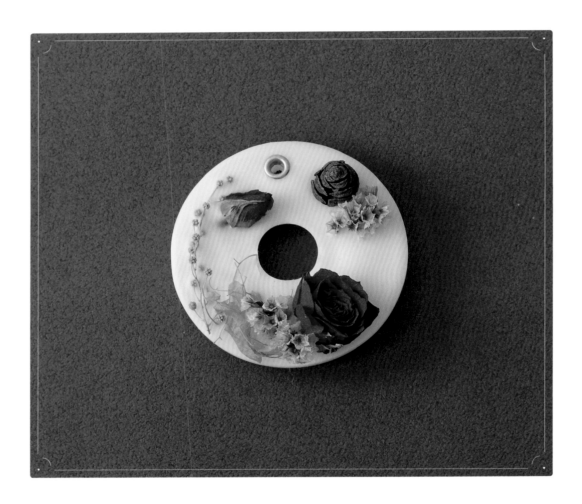

Composition	*Aroma*
完美地保持空間的平衡感	**在沉厚感的木質香中 加入花香氣息**

 在整個畫面裡隨意地放上花與葉。為免畫面太過散亂,請一邊注意平衡一邊擺放配置。

帶有木質香的乳香×清爽花香的羅馬洋甘菊,調合的香味能振奮精神,最適合在心靈疲憊時使用。

WAX（香氛蠟磚1個）

硬大豆蠟	25g	精油	
蜜蠟（白色）	10g	・乳香	1g
		・羅馬洋甘菊	3g

TOOL

→參照P.16

矽膠模（甜甜圈模／
直徑7cm×內徑2cm×深3cm）

DECORATION

| 玫瑰（深粉紅色）
〔乾燥劑乾燥法〕
…… 1朵 | 星辰花（粉紅色）
〔乾燥劑乾燥法〕
…… 適量 | 玫瑰花蕾
〔倒掛法〕
…… 1個 | 金合歡
〔倒掛法〕
…… 適量 | 海金沙
〔永生花〕
…… 適量 | 毬果
〔倒掛法〕
…… 1個 |

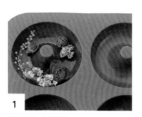

1
將裝飾花材放入甜甜圈形的
矽膠模中，進行配置＆確認
構圖。

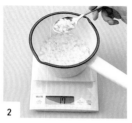

2
將鍋子放在料理秤上，一邊
測量重量一邊放入硬大豆蠟
＆蜜蠟。

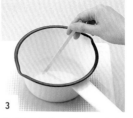

3
將步驟2放在IH爐（160℃）
上加熱，使蠟材熔化。待升
溫到80℃之後，將鍋子從IH
爐上移開。

4
將熔化的蠟液倒入紙杯中。

5
將精油倒入步驟4的紙杯。

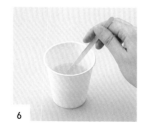

6
以攪拌棒充分攪拌。

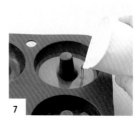

7
將步驟6的蠟液倒入矽膠模
中。

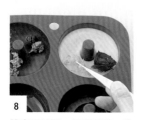

8
待表面結了一層薄膜後，放
上步驟1的花材。先擺上主
花，再一邊注意整體平衡一
邊配置上其餘的花材。

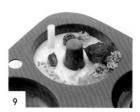

9
將吸管插入緞帶穿孔的預定
位置，在室溫中靜置1小時
左右等待蠟液凝固。

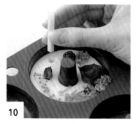

10
待香氛蠟磚溫度下降且凝固
之後，拔出吸管。

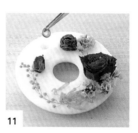

11
將香氛蠟磚脫模後，放置在
木板上，在洞口處安裝銅
釦。

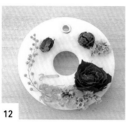

12
以手指輕壓銅釦固定，完
成！

WARM CHRISTMAS
溫暖的聖誕節

黃金比例構圖
Golden ratio composition

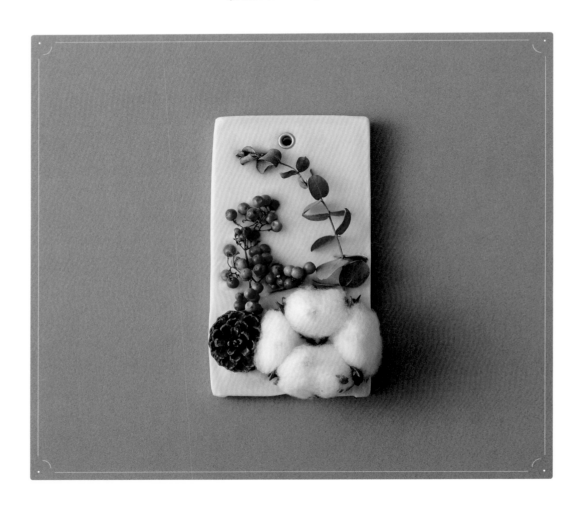

Composition	*Aroma*
### 展現出自然的美感	### 甜中略帶辛辣氣息的香調
畫面以縱：橫＝1：1.618的比例畫出交叉線，並將主花置放在交叉線上。只要確實依循黃金比例就能展現美感。	最適合聖誕節的肉桂香×香草調的檸檬草，在深沉的甜味中融入微微香辛料的香味。可療癒心靈疲勞，帶來元氣＆活力。

WAX（香氛蠟磚1個）

硬大豆蠟 ······································ 50g
蜜蠟（白色）······························ 20g

精油
。肉桂葉 ································· 3g
。檸檬草 ································· 2g
顏料（深咖啡色）····················· 少量

TOOL

→參照P.16

紙模（長13cm×寬7cm×高2cm）

DECORATION

胡椒果
〔倒掛法〕······ 1本

尤加利葉
〔倒掛法〕······ 1本

松果
〔倒掛法〕······ 1個

棉花
〔倒掛法〕······ 1個

1 將裝飾花材放入長方形紙模中，進行配置&確認構圖。

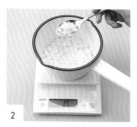
2 將鍋子放在料理秤上，一邊測量重量一邊放入硬大豆蠟&蜜蠟。

3 將步驟**2**放在IH爐（160℃）上加熱，使蠟材熔化。待升溫到80℃之後，將鍋子從IH爐上移開。

4 將熔化的蠟液倒入紙杯中。

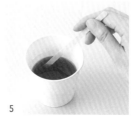
5 倒入顏料，以攪拌棒充分攪拌。

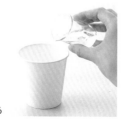
6 將精油倒入步驟**5**的紙杯，以攪拌棒充分攪拌。

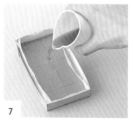
7 在紙模裡鋪上烘焙紙，再倒入步驟**6**的染色蠟液。

8 待表面結了一層薄膜後，放上步驟**1**的花材。重點在於在長13cm×寬7cm的造型模中，將主花配置於構圖的核心位置。

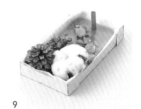
9 將吸管插入緞帶穿孔的預定位置，在室溫中靜置1小時左右等待蠟液凝固。

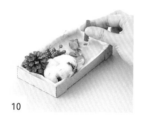
10 待香氛蠟磚溫度下降且凝固之後，拔出吸管。

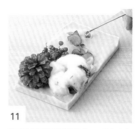
11 將香氛蠟磚脫模後，放置在木板上，在洞口處安裝銅釦。

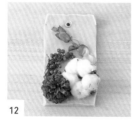
12 以刨刀修整形狀，使邊緣看起來更美觀，完成！

香氛蠟磚的配色

COMPOSITION × COLOR ARRANGEMENT

在Chapter2中，主題在於如何以構圖理論來配置花葉。
但即使是相同的構圖，稍微改變色彩就能帶來截然不同的氛圍。
在此特選四款構圖作進一步的示範——
將蠟磚的主色調分為暖色系&冷色系，並以不同色系的花材搭配裝飾。

＊WAX（　）中的文字為顏料的調色組合。

金字塔構圖
→P.54

ARRANGE ①

金字塔構圖×暖色系蠟磚

金字塔構圖是以花卉裝飾來展現出金字塔的形狀，重心位於下方，整體的視覺效果較為沉重。但若將蠟液染成暖色系，香氛蠟磚的成品印象就會變得明亮。

 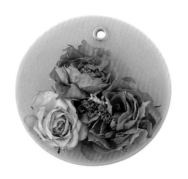 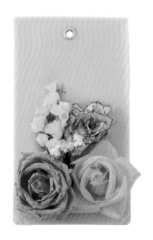

刺激的紅色只要搭配 同色系的色階， 就能調合出柔和的氛圍	使花朵的輪廓更加圓潤， 以色彩交織出明暗層次& 展現立體感	絲毫不損花朵原色的溫暖感 &保有柔和的印象
WAX　●粉膚色（粉紅色＋黃色） **FLOWER**　●紅色　●粉紅色	**WAX**　●粉紅色 **FLOWER**　●粉紅色　○白色	**WAX**　●橘色（紅色＋黃色） **FLOWER**　●橘色　●黃色
雞冠花〔倒掛法〕..................適量 星辰花（粉紅色） 〔倒掛法〕.........................適量 滿天星〔乾燥劑乾燥法〕............適量	玫瑰（粉紅色）〔乾燥劑乾燥法〕...2朵 玫瑰（粉紅色鑲邊） 〔乾燥劑乾燥法〕....................1朵 星辰花（淡紫色） 〔倒掛法〕.........................適量 蕾絲花〔乾燥劑乾燥法〕............適量	玫瑰（橘色・黃色） 〔浸蠟法〕.........................各1朵 康乃馨（黃粉色鑲邊） 〔乾燥劑乾燥法〕....................1朵 星辰花（黃色）〔乾燥劑乾燥法〕..適量 滿天星〔乾燥劑乾燥法〕............適量

三分割構圖×暖色系蠟磚

三分割構圖因為蠟磚的留白面積寬廣，若使用不同色系的花材進行裝飾，更容易突顯色彩的對比效果。若想展現鮮明且溫暖的感覺，只要配製暖色系的蠟磚即可。

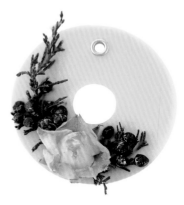

以各自鮮明的輪廓
提升整體印象的明亮度

WAX	● 橙色
FLOWER	● 綠色

玫瑰（綠色）〔浸蠟法〕......................... 1朵
杜松〔倒掛法〕................................. 適量

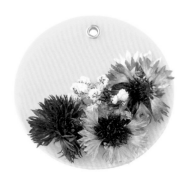

對比十分鮮明
強調出色彩

WAX	● 黃色
FLOWER	● 藍色

矢車草〔乾燥劑乾燥法〕..................... 適量
滿天星〔乾燥劑乾燥法〕..................... 適量

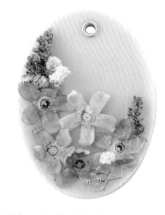

即使是淡色系的花材
只要善用對比色就能突顯花朵特色

WAX	● 粉紫色（粉紅色＋紫色）
FLOWER	● 藍色　● 紫色

藍星花〔浸蠟法〕............................. 5朵
星辰花（淡紫色）〔倒掛法〕................ 適量
滿天星〔乾燥劑乾燥法〕..................... 適量

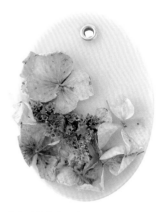

以各種淡色系的組合
使色差降至最低展現出柔和氛圍

WAX	● 淡粉紅色（粉紅色＋水藍色）
FLOWER	● 黃綠色　● 紫色

繡球花（綠色）〔倒掛法〕.................... 適量
星辰花（淡紫色）〔倒掛法〕................ 適量

字母構圖×冷色系蠟磚

字母構圖的特徵在於和緩的曲線。若想表現成熟的美感，首選以夢幻的冷色系蠟磚×同色系的裝飾花卉來突顯魅力。成品將有使心情平靜的優秀效果。

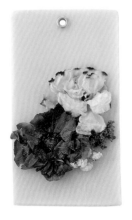

S字型

搭配同色系的大型花材
使整體感顯得既有格調又華麗

WAX	● 藍綠色
FLOWER	● 紫藍色　○白色

銀蓮花〔乾燥劑乾燥法〕...................... 1朵
洋桔梗（紫色）〔乾燥劑乾燥法〕............. 1朵
星辰花（紫色）〔乾燥劑乾燥法〕.............. 適量
滿天星〔乾燥劑乾燥法〕...................... 適量

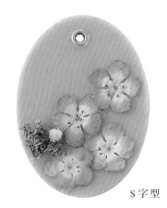

S字型

花材數量少時，
只要將同色系集中在一起
就不會顯得寂寞空洞

WAX	● 淡群青色（紫藍色＋粉紅色）
FLOWER	● 藍色

粉蝶花〔乾燥劑乾燥法〕...................... 4朵
星辰花（紫色）〔倒掛法〕.................... 適量
滿天星〔乾燥劑乾燥法〕...................... 適量

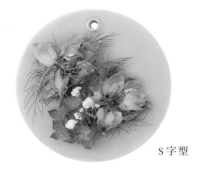

S字型

將同色系的花朵集中在一起
更有分量感

WAX	● 湖綠色（藍綠色＋黃色）
FLOWER	● 藍色　● 綠色

茴香花（藍色）〔乾燥劑乾燥法〕............. 2朵
柴胡〔乾燥劑乾燥法〕........................ 適量
滿天星〔乾燥劑乾燥法〕...................... 適量

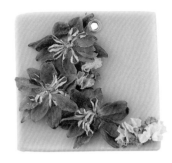

C字型

深色花朵×淺色蠟磚
渲染出平靜的氛圍

WAX	● 淺藍色（紫藍色）
FLOWER	● 藍紫色

飛燕草（藍色）〔乾燥劑乾燥法〕............. 3朵
勿忘草〔乾燥劑乾燥法〕...................... 適量
星辰花（白色）〔乾燥劑乾燥法〕.............. 適量

黃金比例構圖
→P.60

黃金比例構圖×冷色系蠟磚

在自然界或日常生活中也時常可見的黃金比例構圖，是最能保持秩序＆和諧的比例。清爽的冷色系搭配不同色系的鮮明色彩，這個組合能讓心情自然地變得開朗。

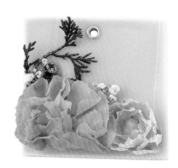

即使混搭不同顏色，
色調和諧就能完成高品味的設計感

WAX	● 萊姆綠色（藍綠色＋黃綠色）
FLOWER	● 綠色　○ 白色

洋桔梗（綠色）〔乾燥劑乾燥法〕....................1 朵
玫瑰（白色）〔浸蠟法〕....................1 朵
杜松〔倒掛法〕....................適量
滿天星〔乾燥劑乾燥法〕....................適量

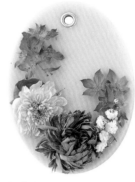

葉子的綠色×清爽的淡藍色
組合配色的效果使清新的氣息更加鮮明

WAX	● 湖藍色（藍綠色＋黃綠色）
FLOWER	● 綠色　○ 白色

洋牡丹（綠色）〔乾燥劑乾燥法〕....................1 朵
菊花（白色）〔乾燥劑乾燥法〕....................1 朵
柴胡〔乾燥劑乾燥法〕....................適量
滿天星〔乾燥劑乾燥法〕....................適量

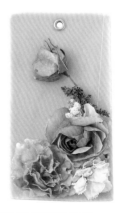

予人清冷印象的藍色系
與擁有溫暖感的粉紅是很好的搭配

WAX	● 淡群青色（紫藍色＋紫色）
FLOWER	● 粉紅色　○ 白色

玫瑰（粉紅色）〔乾燥劑乾燥法〕....................2 朵
康乃馨（粉紅色）〔浸蠟法〕....................1 朵
康乃馨（白色）〔乾燥劑乾燥法〕....................1 朵
星辰花（淡紫色）〔倒掛法〕....................適量
滿天星〔乾燥劑乾燥法〕....................適量

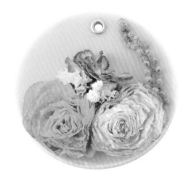

增加花材色彩的變化
使整體印象變得更柔和

WAX	● 湖綠色（藍綠色＋黃色）
FLOWER	● 橘色　● 粉紅色　● 黃色

洋牡丹
（橘色・粉紅色）〔乾燥劑乾燥法〕........各1 朵
康乃馨（粉紅色）〔乾燥劑乾燥法〕....................1 朵
星辰花（黃色）〔乾燥劑乾燥法〕....................適量
滿天星〔乾燥劑乾燥法〕....................適量
金合歡〔倒掛法〕....................適量

Chapter

3

適合特定場所的香氛蠟磚

散發美好香味的裝飾品——

香氛蠟磚以此印象定位而廣受喜愛。

本單元將介紹對應家中不同場所的特製香氛蠟磚。

雖然有各式造型設計＆調香組合，

但首要重點在於思考裝飾目的，並依此選擇適合的香氛蠟磚。

GRACEFUL PURPLE

典雅紫色

FOR

Entrance

玄關

:

花香中帶點微苦的香氣

鼠尾草×橙花

中性香氛的鼠尾草×柑橘系甜味中帶有微苦香氣的橙花，能使
心情開朗，讓人打起精神。大朵的洋桔梗加上紫藍色的流蘇，
為整體印象加強了存在感。

WAX（香氛蠟磚1個）

硬大豆蠟 ……………………………25g　精油
蜜蠟（白色）……………………10g　　。鼠尾草 ……………………………2g
　　　　　　　　　　　　　　　　　。橙花 ………………………………1g

TOOL

→參照P.16

矽膠模（橢圓模／
長8.5cm×寬6cm×深3cm）

DECORATION

洋桔梗（紫色）
〔浸蠟法〕……1朵

星辰花（粉紅色）
〔乾燥劑乾燥法〕……適量

海金沙
〔永生花〕……適量

蕾絲花
〔乾燥劑乾燥法〕……適量

流蘇（紫藍色）
……1個

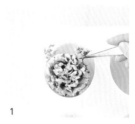

1
將裝飾花材放入橢圓形矽膠模中，進行配置&確認構圖。

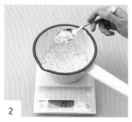

2
將鍋子放在料理秤上，一邊測量重量一邊放入硬大豆蠟&蜜蠟。

3
將步驟2放在IH爐（160℃）上加熱，使蠟材熔化。待升溫到80℃之後，將鍋子從IH爐上移開。

4
將熔化的蠟液倒入紙杯中。

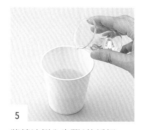

5
將精油倒入步驟4的紙杯。

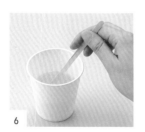

6
以攪拌棒充分攪拌。

7
將蠟液倒入矽膠模，待表面結了一層薄膜後，將步驟1的花材由下而上地進行配置。

8
將吸管插入緞帶穿孔的預定位置，在室溫中靜置1小時左右等待蠟液凝固。

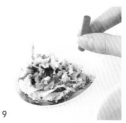

9
待香氛蠟磚溫度下降且凝固之後，拔出吸管。

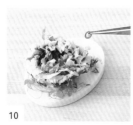

10
將香氛蠟磚脫模後，放置在木板上，在洞口處安裝銅釦。

11
將香氛蠟磚翻面，在香氛蠟磚下方以熔化的蠟液固定流蘇。注意流蘇的主要線段不可被蠟液黏住。

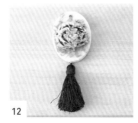

12
待蠟凝固後，香氛蠟磚就完成了！最後依喜好綁上緞帶即可。

BRILLIANT SUGAR CANDY

閃亮金平糖

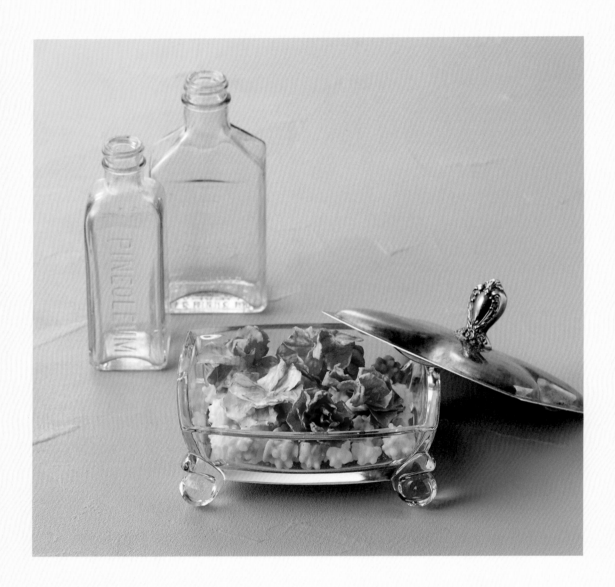

FOR

Entrance

玄關

:

清爽優美的甜香味

苦橙葉 × 雪松

略帶苦味的清爽柑橘系苦橙葉 × 甜美木質香的雪松，能使人心情愉快，是適合迎接客人的香氛組合。

WAX（香氛蠟磚 30g）

硬大豆蠟	21g	精油	
蜜蠟（白色）	9g	◦ 苦橙葉	3g
顏料（紫色）	少量	◦ 雪松	1g
顏料（粉紅色）	少量		

TOOL

→參照P.16

矽膠模
（金平糖→作法參照P.24）
紙杯（小）／紙盤
紙皿

DECORATION

紫羅蘭
〔浸蠟法〕…… 適量

1 將鍋子放在料理秤上，一邊測量重量一邊放入硬大豆蠟＆蜜蠟。

2 將步驟**2**放在IH爐（160℃）上加熱，使蠟材熔化。待升溫到80℃之後，將鍋子從IH爐上移開。

3 將熔化的蠟液倒入紙杯中。

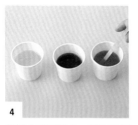

4 將蠟分成三等分，倒入三個小紙杯。將紫色顏料倒入其中一個紙杯，再將粉紅色顏料倒入另一個紙杯。

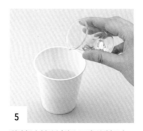

5 將精油等量倒入三個紙杯中。

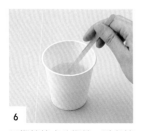

6 以攪拌棒充分攪拌，避免精油沉澱。

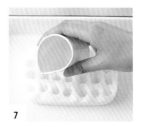

7 將金平糖造型模（作法參照P.24）放到琺瑯方盤上，並將無色蠟液倒入1/3的造型模中。

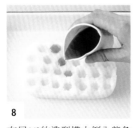

8 在另1/3的造型模中倒入紫色蠟液。

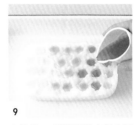

9 在最後1/3的造型模中倒入粉紅色蠟液。

10 全部的蠟液倒入造型模之後，將造型模放置在平坦的桌面上，在室溫中靜置1小時左右等待蠟液凝固。

11 待蠟液完全凝固之後，從造型模背面按壓，使香氛蠟磚脫模。

12 全部脫模後，金平糖形狀的香氛蠟磚完成！

Chapter 3

BRILLIANT SUGAR CANDY

MIMOSA BOWL

金合歡圓鉢

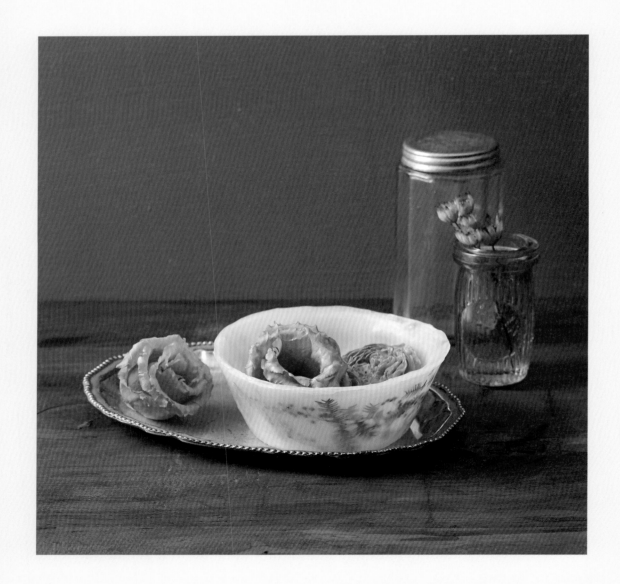

FOR

Living Room

客 廳

：

滿溢著新鮮氣息的甜美高雅香氛

佛手柑

佛手柑的柑橘系香氣優雅清爽，十分療癒人心。以香氛蠟磚作成美麗的容器，在隱約的透光感中顯露出黃色金合歡，內嵌的花材因此而更顯華麗。客廳作為整個家的中心，不妨以此增添一些色彩＆香氛吧！

WAX（香氛蠟磚1個）

石蠟	126g
蜜蠟（白色）	54g
精油	
。佛手柑	10g

TOOL

→參照P.16

琺瑯鍋／面紙／植物油／紙盤
不鏽鋼盆（中）／隔水加熱鍋（直徑11.5cm×深4.5cm）

DECORATION

金合歡
〔倒掛法〕……適量

洋桔梗
〔浸蠟法〕……1朵

洋牡丹（綠色）
〔浸蠟法〕……1朵

<div style="margin:auto;text-align:right">Chapter 3　MIMOSA BOWL</div>

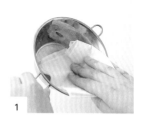

1
為了讓香氛蠟磚好脫模，先以面紙沾點植物油，薄薄地塗抹在隔水加熱鍋的內側。

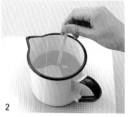

2
將鍋子放在料理秤上，一邊測量重量一邊放入石蠟＆蜜蠟。將鍋子放在IH爐（160℃）上加熱，使蠟材熔化。待升溫到80℃之後，將鍋子從IH爐上移開。

3
將精油加入蠟中。以攪拌棒充分攪拌，避免精油沉澱。

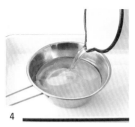

4
將隔水加熱鍋放在方盤上，並將步驟3的蠟液倒入隔水加熱鍋中。

5
在不鏽鋼盆（中）裡裝滿水，再使步驟4的隔水加熱鍋浮於水面上，讓外圍液蠟冷卻凝固。

6
待蠟液外側變白凝固，將隔水加熱鍋中的蠟液先倒回琺瑯鍋中。

7
沿著隔水加熱鍋的側面貼覆上金合歡，重點在於必須將花材壓平。

8
將步驟6的蠟液再次倒回步驟7的隔水加熱鍋中。

9
使隔水加熱鍋再次浮於水面，讓蠟液冷卻凝固至看不見金合歡為止，再將多餘的未凝固蠟液倒出。

10
等到外圍蠟液完全凝固，在平台上輕敲，讓香氛蠟磚從隔水加熱鍋脫模。

11
以刨刀將取出的香氛蠟磚邊緣修整美觀。

12
將削下的蠟屑去除乾淨，容器狀的香氛蠟磚完成！

INNOCENT PINK

純真粉紅

FOR

Living Room

客　廳

自然融入生活中的清爽香氛

檸檬×羅馬洋甘菊

甜中帶酸的檸檬香氣×花香中帶有果香味的羅馬洋甘菊，能讓
客廳成為明亮開朗的空間。花朵形狀的粉紅色香氛蠟磚，搭配
使人心情平靜的玫瑰色，展現出不過於甜美的成熟氛圍。

WAX（香氛蠟磚1個）

硬大豆蠟	100g
蜜蠟（白色）	40g
顏料（粉紅色）	少量

精油
。檸檬 ⋯⋯⋯⋯⋯⋯ 9g
。羅馬洋甘菊 ⋯⋯⋯⋯ 5g

TOOL

→參照P.16

方眼紙／方盤／植物油
面紙
餅乾模（花模／直徑9cm）

DECORATION

玫瑰
（深粉紅色）
〔浸蠟法〕
⋯⋯ 1朵

玫瑰（粉紅色）
〔浸蠟法〕
⋯⋯ 1朵

星辰花
（粉紅色・白色）
〔乾燥劑乾燥法〕
⋯⋯ 適量

滿天星
〔乾燥劑乾燥法〕
⋯⋯ 適量

夕霧草
〔倒掛法〕
⋯⋯ 適量

金合歡〔倒掛法〕
⋯⋯ 適量

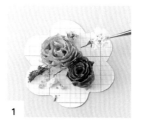
1
將方眼紙沿著花形餅乾模的形狀剪下後，放上裝飾花材，進行配置&確認構圖。

2
為了使香氛蠟磚更好脫模，先以面紙沾上植物油，薄薄地塗抹在方盤裡。

3
將鍋子放在料理秤上，一邊測量重量一邊放入硬大豆蠟&蜜蠟。將鍋子放在IH爐（160℃）上加熱，使蠟材熔化。待升溫到80℃之後，將鍋子從IH爐上移開。

4
將熔化的蠟液倒入紙杯中，再加入顏料&以攪拌棒充分攪拌。

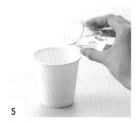
5
將精油加入步驟**4**的紙杯，以攪拌棒充分攪拌。

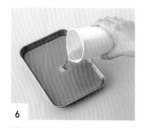
6
將步驟**5**的蠟液倒入方盤中。

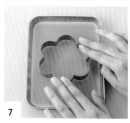
7
待表面稍微凝固，放上花形餅乾模並用力地按壓。

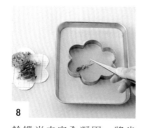
8
趁蠟尚未完全凝固，將步驟**1**的花材由下而上地進行配置。

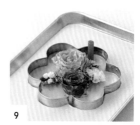
9
將吸管插入緞帶穿孔的預定位置，在室溫中放置1小時使蠟凝固。

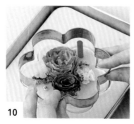
10
待香氛蠟磚溫度下降且凝固之後，拔出吸管。

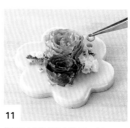
11
將香氛蠟磚脫模後，放置在木板上，在洞口處安裝銅釦。

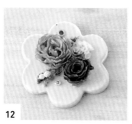
12
以手指輕壓銅釦固定，完成！

SWEET HEARTS

甜蜜之心

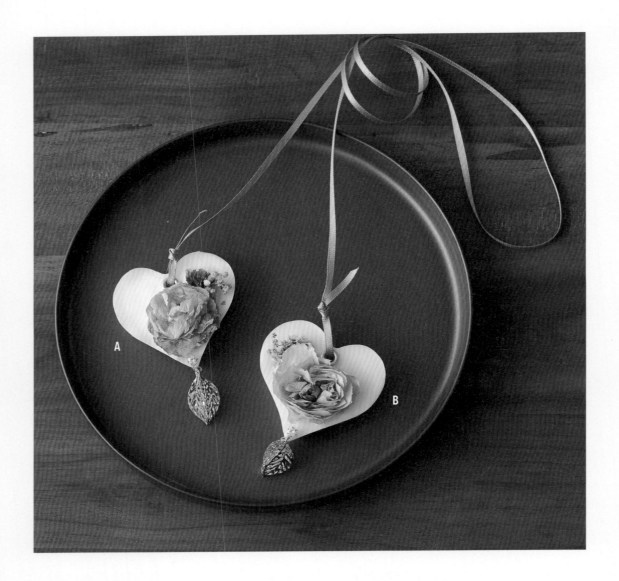

令人放鬆的舒服香味

薰衣草 × 乳香

令人心情平靜的薰衣草 & 乳香，能使呼吸順暢，舒服地進入夢鄉。在緞帶兩側各綁上一個香氛蠟磚，完成別具風格的設計，並加上金色裝飾，展現出豪華感。

WAX（香氛蠟磚 2 個）

硬大豆蠟 32g
蜜蠟（白色）.................. 13g

精油
。薰衣草 4g
。乳香 .. 1g

TOOL

→參照P.16

矽膠模（心形模／
長5cm×寬5.5cm×深3cm）

DECORATION

| A：玫瑰（黃粉紅色）〔乾燥劑乾燥法〕..... 1朵 | A：星辰花（紫色）〔乾燥劑乾燥法〕..... 適量 | A·B：金合歡〔倒掛法〕..... 適量 | B：玫瑰（淡黃色）〔乾燥劑乾燥法〕..... 1朵 | B：星辰花（粉紅色）〔乾燥劑乾燥法〕..... 適量 | A·B：耳環......1對 |

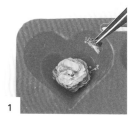

1 將裝飾花材放入心形矽膠模，進行配置＆確認構圖。

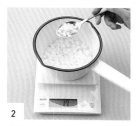

2 將鍋子放在料理秤上，一邊測量重量一邊放入硬大豆蠟＆蜜蠟。

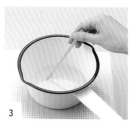

3 將步驟2放在IH爐（160℃）上加熱，並以攪拌棒攪拌使蠟材熔化。

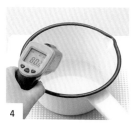

4 以溫度計測量蠟液溫度，待升溫到80℃之後，將鍋子從IH爐上移開。

5 將熔化的蠟液倒入紙杯中。

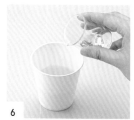

6 將精油倒入步驟5的紙杯中。

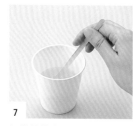

7 以攪拌棒充分攪拌，以免精油沉澱在底部。

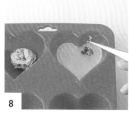

8 將蠟液倒入心形矽膠模。待表面結了一層薄膜後，將步驟1的花材由下而上地進行配置。

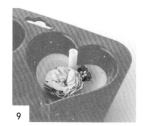

9 將吸管插入緞帶穿孔的預定位置，在室溫中靜置1小時左右等待蠟液凝固。

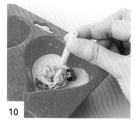

10 待香氛蠟磚溫度下降且凝固之後，拔出吸管。

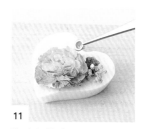

11 將香氛蠟磚脫模後，放置在木板上，在洞口處安裝銅釦。

12 以相同的方法製作另一個香氛蠟磚。將耳環插入香氛蠟磚下方，再依喜好裁剪緞帶長度＆將香氛蠟磚綁在緞帶兩端，完成！

ELEGANT GOLDEN PLATE

優雅金盤

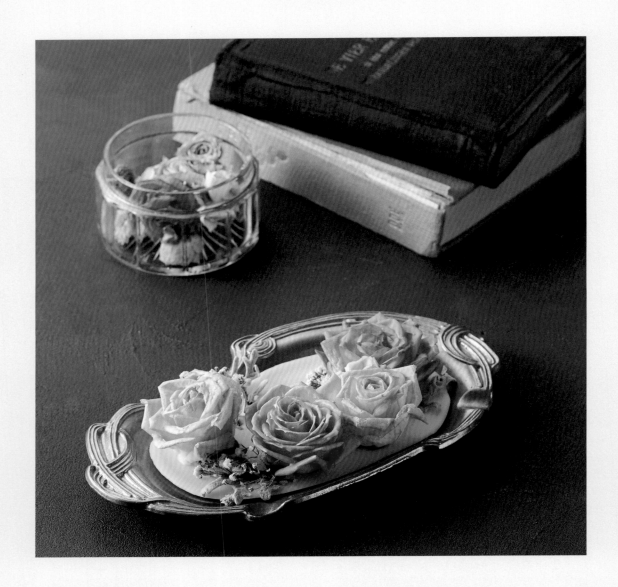

FOR

Bedroom

臥室

:

舒適好眠的甜美溫和香氣

甜橙 × 薰衣草

薰衣草的香氣能讓人心情平靜,甜美芳香的甜橙則帶來明朗的心情。適合放在臥室幫助入眠。將香氛蠟磚結合盤子作為裝飾,或包裝成禮物都非常推薦。

WAX（香氛蠟磚1個）

硬大豆蠟 ································· 50g
蜜蠟（白色）····················· 20g

精油
　。甜橙 ··· 4g
　。薰衣草 ··· 3g

TOOL

→參照P.16

紙模（長13cm×寬7cm×高2cm）

DECORATION

玫瑰（橘色）
〔浸蠟法〕
····· 1朵

玫瑰（黃色）
〔浸蠟法〕
····· 1朵

玫瑰（黃粉紅色）
〔浸蠟法〕
····· 2朵

滿天星
〔乾燥劑乾燥法〕
····· 適量

羊耳草
〔永生花〕
····· 適量

盤子（金色）
····· 1個

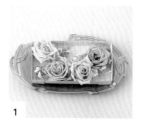

1
準備一個與製作香氛蠟磚用的盤子大小相同的紙模，將裝飾花材放在紙模上，進行配置＆確認構圖。

2
將鍋子放在料理秤上，一邊測量重量一邊放入硬大豆蠟。

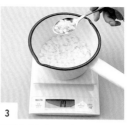

3
繼續測量重量＆放入蜜蠟。

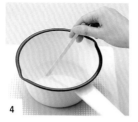

4
將步驟3放在IH爐（160℃）上加熱，並以攪拌棒攪拌使蠟材熔化。

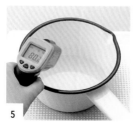

5
以溫度計測量蠟液溫度，待升溫到80℃之後，將鍋子從IH爐上移開。

6
將熔化的蠟液倒入紙杯中。

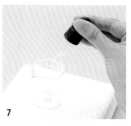

7
將量杯放在料理秤上，一邊測量重量一邊倒入精油。

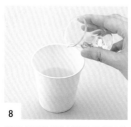

8
將步驟7的精油倒入步驟6的紙杯中。

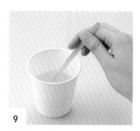

9
以攪拌棒充分攪拌，以免精油沉澱在底部。

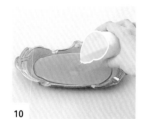

10
將蠟液倒入盤子，小心別讓蠟液溢出。

11
待表面結了一層薄膜後，將步驟1的花材由右而左地進行配置。

12
保持整體平衡地配置上所有花材後，在室溫中靜置1小時左右等待蠟液完全凝固，完成！

COLORFUL BLOOMING

七彩繁花

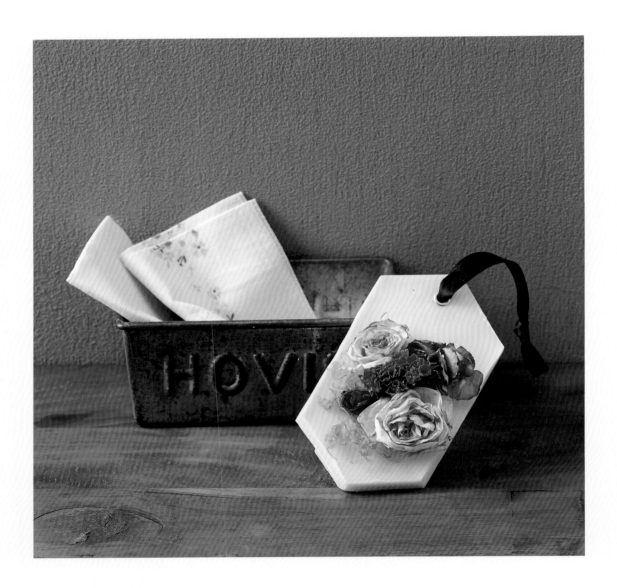

FOR

Closet

衣櫃

清新的辛香氣息

肉桂葉 × 甜橙

甜美辛香的肉桂香氣×新鮮的甜橙香，具有防蟲的效果。香氛蠟磚上多種色彩的花材，為陰暗的衣櫃空間帶來明亮感。多角形的香氛蠟磚設計，也讓花材的存在更加突顯。

WAX（香氛蠟磚1個）

硬大豆蠟 ……………………… 42g
蜜蠟（黃色）………………… 28g
精油
　。肉桂葉 ……………………… 2g
　。甜橙 ……………………… 5g

TOOL

→參照P.16

釘書機
方眼紙（4cm×3.5cm×2cm的
三角形）／紙模（長13cm×
寬7cm×高2cm）

DECORATION

玫瑰（白粉紅色）
〔乾燥劑乾燥法〕…… 2朵

康乃馨（粉紅色）
〔乾燥劑乾燥法〕…… 1朵

星辰花（紫色）
〔乾燥劑乾燥法〕…… 適量

玫瑰花蕾
〔倒掛法〕
…… 適量

海金沙
〔永生花〕
…… 適量

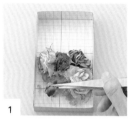

1
將裝飾花材&葉材放入長方
形紙模中，進行配置&確認
構圖。

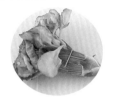

☑ **POINT**

先以釘書機將散亂的花朵
在花萼處釘起固定，製作
香氛蠟磚時比較好拿取，
完成後也不會散開。

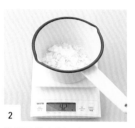

2
將鍋子放在料理秤上，一邊
測量重量一邊放入硬大豆
蠟。

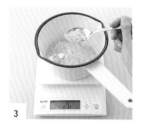

3
繼續測量重量&放入蜜蠟。

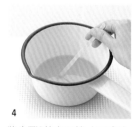

4
將步驟**3**放在IH爐（160℃）
上加熱，使蠟材熔化。待升
溫到80℃之後，將鍋子從IH
爐上移開。

5
將熔化的蠟液倒入紙杯中&
加入精油，再在紙模裡鋪上
烘焙紙，倒入蠟液。

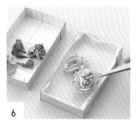

6
待表面結了一層薄膜後，將
步驟**1**的花&葉由下而上地
進行配置。

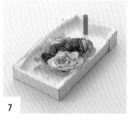

7
將吸管插入緞帶穿孔的預定
位置，在室溫中靜置1小時
左右等待蠟液凝固。

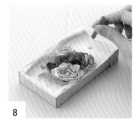

8
待香氛蠟磚溫度下降且凝固
之後，拔出吸管。

9
將香氛蠟磚脫模&放在木板
上，再將裁好角度的方眼紙
放置在香氛蠟磚的邊角，以
刀切出相同角度。

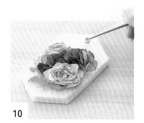

10
在洞口安裝銅釦。

11
以刨刀修整形狀，使邊緣看
起來更美觀，完成！

CANDY CUBES

糖果方塊

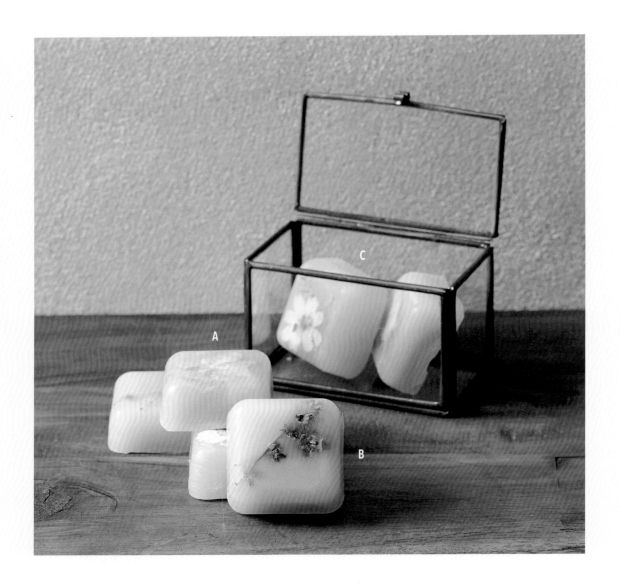

FOR

Closet

衣櫃

:

療癒系的三種香氛

天竺葵 × 薰衣草 × 檸檬草

女人味花香調的天竺葵×放鬆效果的薰衣草×淨化清新空氣的
檸檬草，這三種氣味也是昆蟲不喜歡的味道，因此防蟲效果絕
佳。打開衣櫃就能享受到香氣＆美麗色彩，是不是很棒呢！

WAX （香氛蠟磚1個）

		精油	
石蠟 ················· 21g		A：天竺葵 ·················· 1g	
蜜蠟（白色）············· 9g		B：薰衣草 ·················· 1g	
顏料（紫色・粉紅色・黃綠色）···· 少量		C：檸檬草 ·················· 1g	

TOOL

→參照P.16

面紙
植物油
紙杯（大・中・小）
製冰盒（邊長4.5㎝×深3㎝）

DECORATION

A：千鳥花
〔壓花〕······ 1朵

B：薰衣草
〔倒掛法〕······ 適量

C：雪球花
〔壓花〕······ 1朵

C：蕨類
〔壓花〕······ 適量

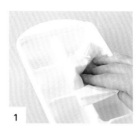

1
為了讓香氛蠟磚更好脫模，先以面紙沾上植物油，薄薄地塗抹在造型模內側。

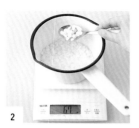

2
將鍋子置於料理秤上，一邊放入石蠟&蜜蠟一邊計算重量。

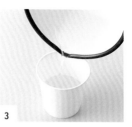

3
將步驟**2**放在IH爐（160℃）上加熱，使蠟材熔化。待升溫到80℃之後，將鍋子從IH爐上移開，再將熔化的蠟液倒入紙杯中。

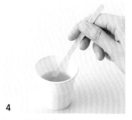

4
倒入紫色顏料，以攪拌棒充分攪拌均勻。

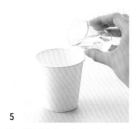

5
將**A**精油倒入步驟**4**的紙杯中，以攪拌棒充分攪拌均勻。

6
將步驟**5**的蠟液倒入製冰盒中。

7
待外側稍微變白凝固後，先將蠟液倒回紙杯中。

8
趁蠟液尚未完全凝固時，將壓花（千鳥花）放在蠟液上。

9
以手指輕壓，使壓花沉入蠟液中。

10
將步驟**7**倒回紙杯的蠟液，再次倒入製冰盒中&放置在平坦的地方，在室溫中靜置1小時左右等待蠟液凝固。

11
待香氛蠟磚溫度下降且凝固之後，在平台上輕敲製冰盒，使香氛蠟磚脫模。

12
製作多款不同顏色×精油組合的香氛蠟磚，完成！

Chapter 3

CANDY CUBES

83

CITRUS DROPS

葡萄柚水滴

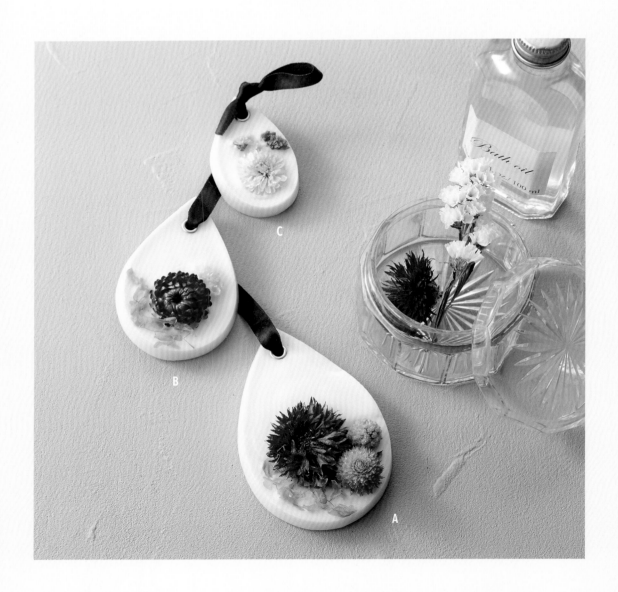

FOR

Toilet

洗手間

：

能消除緊張感的水嫩香氣

葡萄柚

清爽的葡萄柚香氣，將洗手間變成了清新的空間。淚滴形的三連香氛蠟磚串，呈現出分量感＆躍動感。嵌入三種不同的主題花朵，則使香氛蠟磚的表情更為豐富。

WAX（香氛蠟磚 1 個）

硬大豆蠟 A：25g、B：18g、C：11g
蜜蠟（白色）.................. A：10g、B：7g、C：4g
精油
。葡萄柚 A：4g、B：2g、C：1g

TOOL

→參照P.16
淚滴模（作法參照P.22）

DECORATION

A：
矢車草（藍色）
〔乾燥劑乾燥法〕
...... 1朵

A：
千日紅
（淡粉紅色）
〔倒掛法〕
...... 1朵

A：
金杖球（黃色）
〔乾燥劑乾燥法〕
...... 1朵

A・B：
海金沙
〔永生花〕
...... 適量

B：
蠟菊（紅色）
〔倒掛法〕
...... 1朵

B・C：
星辰花
（粉紅色・黃色・紫色）
〔乾燥劑乾燥法〕
...... 適量

C：
千日草
（淡粉紅色）
〔倒掛法〕
...... 1朵

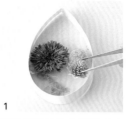

1
將裝飾花材放入不同大小的淚滴模（作法參照P.22）中，進行配置&確認構圖。

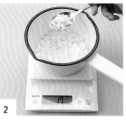

2
將鍋子放在料理秤上，一邊測量重量一邊放入材料A的硬大豆蠟&蜜蠟。

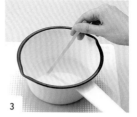

3
將步驟**2**放在IH爐（160℃）上加熱，使蠟材熔化。待升溫到80℃之後，將鍋子從IH爐上移開。

4
將熔化的蠟液倒入紙杯中。

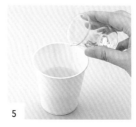

5
將材料**A**的精油倒入步驟**4**的紙杯中。

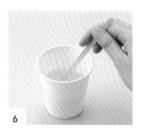

6
以攪拌棒充分攪拌，避免精油沉澱在底部。

7
將蠟液倒入淚滴模。

8
待表面結了一層薄膜後，將步驟**1**的花材由下而上地進行配置。

9
將吸管插入緞帶穿孔的預定位置，在室溫中靜置1小時左右等待蠟液凝固。

10
待香氛蠟磚溫度下降且凝固之後，拔出吸管。

11
將香氛蠟磚從淚滴模中脫模後，放在木板上，並在洞口安裝銅釦。

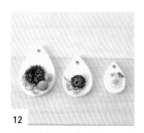

12
以相同作法製作中型&小型香氛蠟磚，並以喜歡的緞帶繫好即完成！

FLORAL BERRY TART

鮮花莓果塔

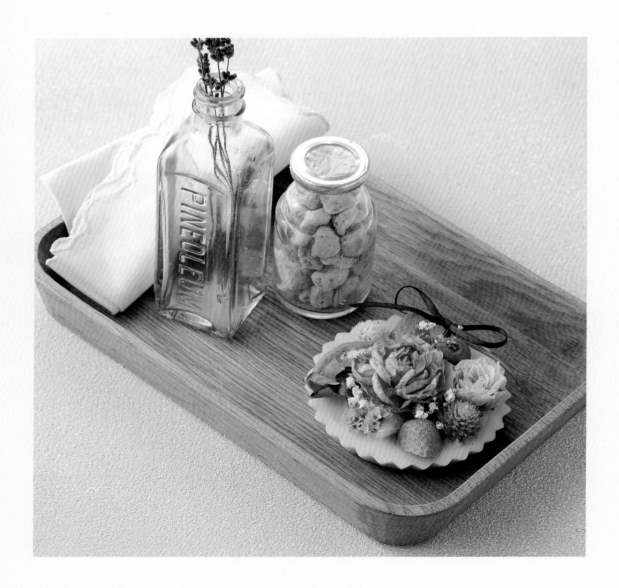

FOR

Toilet

洗手間

:

提神醒腦的森林系香氛

杜松 × 苦橙葉

清爽中帶有木質香深度的杜松×同樣是木質香調，卻帶有柑橘系＆花香調的苦橙葉。嵌入花朵或水果造型的裝飾小物，作成水果塔般的外型，令人一見就心情開朗。

WAX（香氛蠟磚1個）

硬大豆蠟	24g	精油	
蜜蠟（黃色）	16g	◦ 杜松	3g
		◦ 苦橙葉	4g

TOOL

→參照P.16

鋁箔杯
（直徑8cm×深2cm）

DECORATION

玫瑰（粉紅色）〔乾燥劑乾燥法〕……1朵

玫瑰（白色）〔乾燥劑乾燥法〕……1朵

千日草（淡粉紅色）〔倒掛法〕……1朵

千日紅（粉紅色）〔倒掛法〕……1朵

星辰花（粉紅色）〔乾燥劑乾燥法〕……適量

蕾絲花〔乾燥劑乾燥法〕……適量

尤加利葉〔永生花〕……適量

柳橙片〔乾燥水果〕……1/4片

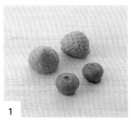

1 預先作好草莓＆藍莓造型的裝飾小物（作法參照P.25）。

2 為了方便裝飾，將草莓造型裝飾小物以刀切半。注意不要切到手。

3 將柳橙片（作法參照P.25）以剪刀剪成1/4片的大小。

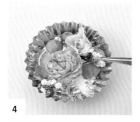

4 將裝飾花材＆葉材放入鋁箔杯中，進行配置＆確認構圖。

5 將鍋子放在料理秤上，一邊測量重量一邊放入硬大豆蠟。

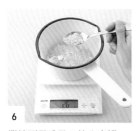

6 繼續測量重量＆放入蜜蠟。

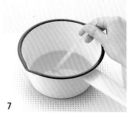

7 將步驟**6**放在IH爐（160℃）上加熱，使蠟材熔化。待升溫到80℃之後，將鍋子從IH爐上移開。

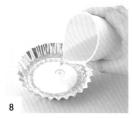

8 將熔化的蠟液倒入紙杯中＆加入精油，再將蠟液倒入鋁杯中。

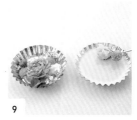

9 待表面結了一層薄膜後，將步驟**1**的花材由下而上地進行配置。

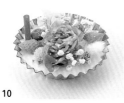

10 將吸管插入緞帶穿孔的預定位置，在室溫中靜置1小時左右等待蠟液凝固。

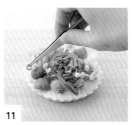

11 待香氛蠟磚溫度下降且凝固之後，拔出吸管。將香氛蠟磚脫模＆放在木板上，並在洞口裝上銅釦。

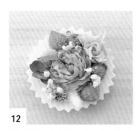

12 以手指輕壓銅釦後，繫上自己喜歡的緞帶，完成！

WRAPPING
×⑧
包裝方法

視覺效果華麗，又能長時間保持香氣的香氛蠟磚，最適合當作贈禮了！
本單元將介紹，在拆開禮物的瞬間令人倍覺感動
＆任何人都能完成的高雅質感包裝技巧。

WRAPPING

① 香氛蠟磚若隱若現的
小窗戶紙袋

1　準備一只正好可裝入一個香氛蠟磚
的紙袋。

2　將香氛蠟磚放入紙袋中，再將紙袋
剪出一個可看見香氛蠟磚設計主題
的四角形窗戶。

3　在白色標籤上以印章蓋印訊息後，
綁在紙袋的提把上，完成！

WRAPPING

② 不拆開也能直接當作裝飾品的
透明包裝袋

1　準備一只透明包裝袋。

2　將紫藍色的包裝紙揉皺，鋪在包裝
袋中，再放入香氛蠟磚。

3　蓋上蓋子＆繫上紅色細緞帶，完
成！

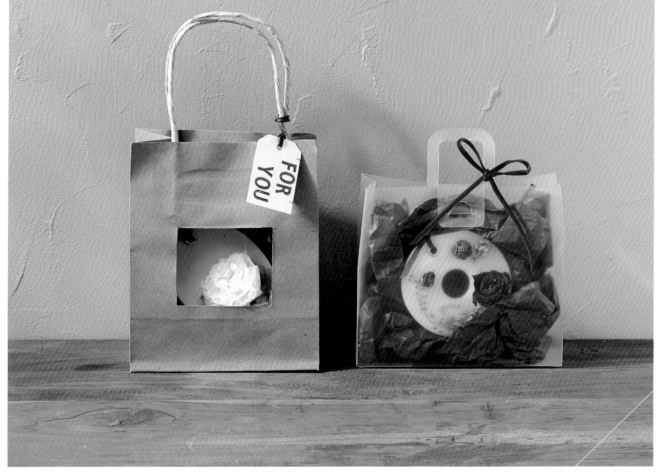

 WRAPPING

③ 能看見內容物的 透明禮物盒

1 準備一個比香氛蠟磚略大的透明禮物盒。

2 將白色包裝紙揉皺，鋪在包裝盒中，再放入香氛蠟磚。

3 蓋上蓋子，以紫藍色毛線繞盒子一圈＆繫上流蘇，完成！

WRAPPING

④ 以緞帶蝴蝶結裝飾的 透明包裝袋

1 準備一個比香氛蠟磚略大的馬口鐵盒，將白色的包裝紙揉皺＆鋪在盒子裡，再放入香氛蠟磚。

2 準備一個比鐵盒大的透明包裝袋，將步驟1的鐵盒放入包裝袋中。

3 將包裝袋的開口束起＆打上緞帶蝴蝶結，完成！

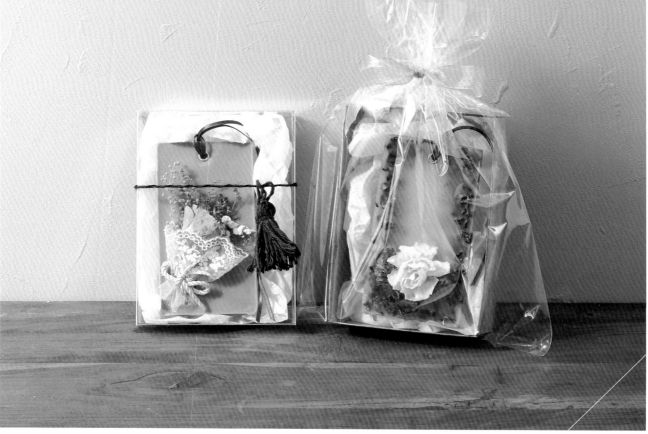

 WRAPPING

(5) 展現高級感的
透明開窗禮物盒

1 準備一個比香氛蠟磚略大＆有透明
開窗的禮物盒。

2 將紫藍色的包裝紙揉皺，鋪在包裝
袋中，再放入香氛蠟磚。

3 蓋上蓋子＆在禮物盒的兩角綁繞緞
帶，完成！

 WRAPPING

(6) 自然樸實質感的
蠟紙包裝

1 準備一張約香氛蠟磚2倍長、3倍寬大
小的蠟紙，將香氛蠟磚放在正中央。

2 先自蠟紙左右兩側包覆香氛蠟磚用蠟
紙，再將上下兩側細摺處理。

3 重疊藍紫色＆淺藍色的毛線，綁成十
字型，完成！

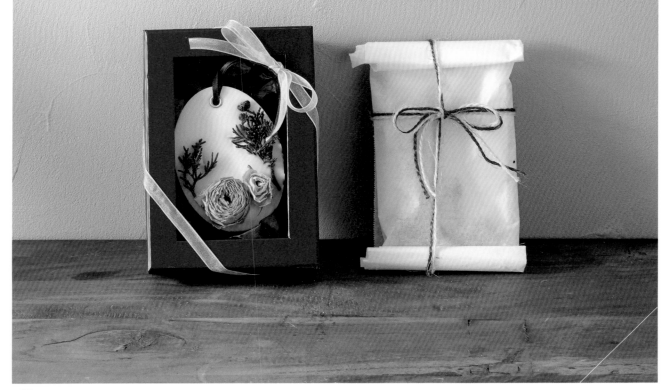

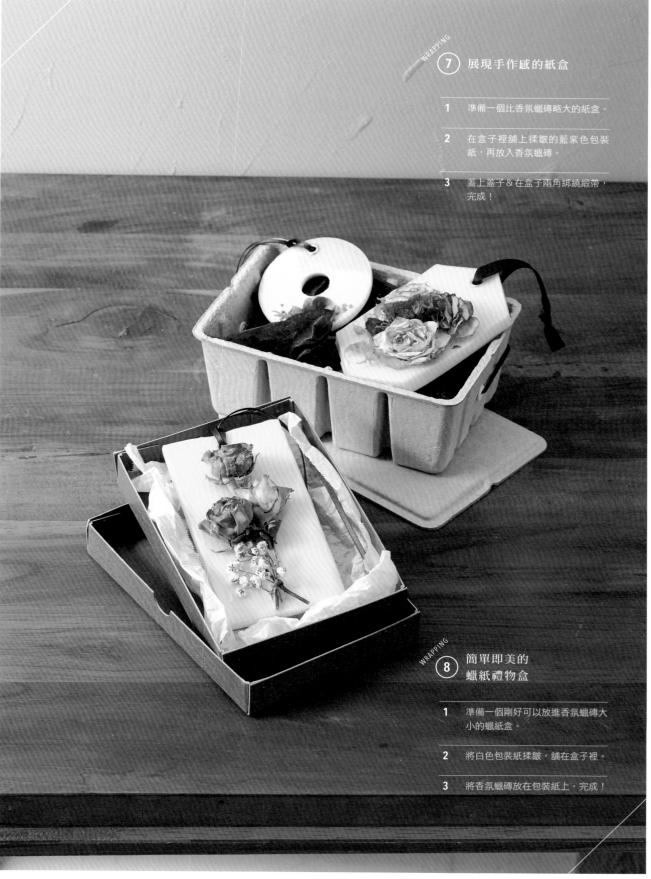

WRAPPING
7 展現手作感的紙盒

1 準備一個比香氛蠟磚略大的紙盒。

2 在盒子裡舖上揉皺的藍紫色包裝紙,再放入香氛蠟磚。

3 蓋上蓋子&在盒子兩角綁繞緞帶,完成!

WRAPPING
8 簡單即美的
蠟紙禮物盒

1 準備一個剛好可以放進香氛蠟磚大小的蠟紙盒。

2 將白色包裝紙揉皺,舖在盒子裡。

3 將香氛蠟磚放在包裝紙上,完成!

將使用過的香氛蠟磚再製成蠟燭

AROMA WAX SACHET △ AROMA CANDLE

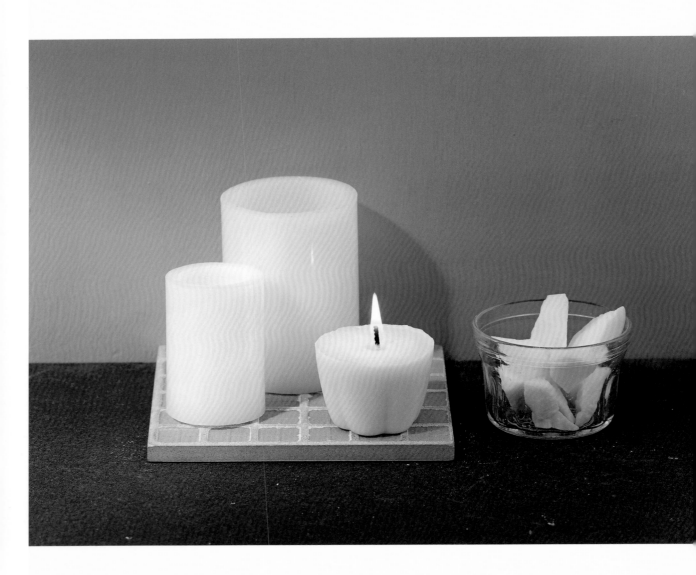

香味已經完全消散的香氛蠟磚、製作失敗的作品，或製作時剩餘的蠟材，
這些都可以拿來作成蠟燭。只要加入精油，就能變身成香氛蠟燭喔！

ITEM ————————————————————

香氛蠟磚 ………………………………… 1個
剩餘的蠟材 ……………………………… 適量

TOOL ————————————————————

琺瑯鍋／IH爐／木製攪拌棒
風箏棉線（15cm）／迴紋針／鑷子
茶篩／紙杯／免洗竹筷
矽膠模／剪刀

1

將香氛蠟磚表面的裝飾花葉取下，已埋入香氛蠟磚內裡的則暫時不需取出。

2

將香氛蠟磚剝成小塊，放入鍋中。

3

剩餘的蠟材也剝成小塊，放入步驟**2**的鍋中。

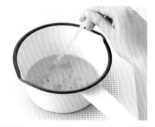

4

將鍋子放在IH爐（160℃）上加熱，待升溫到80℃時，將鍋子從IH爐上移開。

5

在距離風箏棉線一端2cm處，交叉地別上兩個迴紋針，製作蠟燭芯。

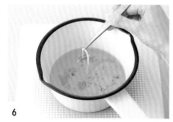

6

將步驟**5**的棉線浸入步驟**4**的鍋中後，取出晾乾。蠟燭芯如果跑進空氣，會造成裂開，因此一定要讓棉線充分地包覆上蠟液。

7

以茶篩將蠟液過篩＆倒入紙杯。若要加入精油，就在此時加入，並仔細地攪拌均勻。

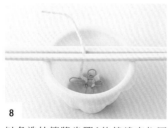

8

以免洗竹筷將步驟**6**的棉線夾住固定，放入矽膠模中。

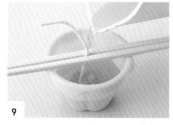

9

將步驟**7**的蠟液倒入矽膠模。放置在室溫下2個小時左右冷卻凝固。

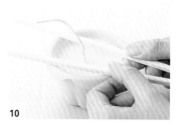

10

待蠟液完全凝固，移開固定蠟燭芯的免洗竹筷。

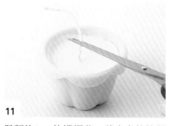

11

保留約2cm的蠟燭芯，剪去多餘的部分。

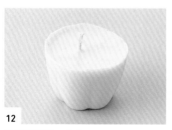

12

將蠟燭脫模，完成！

香氛蠟磚
Q & A

手工製作最大的樂趣就是展現原創力＆體驗成就感。
但手作是需要訣竅的。
因此本單元將針對香氛蠟磚的應用、製作失敗時的處理方法，
及後續清潔的手法等進行說明。

Q ----------------------------- **A**

**完成的香氛蠟磚
可以持續使用多久？**

只要不要摔裂或破壞香氛蠟磚，香氛蠟磚的本體可以長期保持在剛完成的狀態，但裝飾用的乾燥花及乾燥水果會漸漸劣化。乾燥花因為已經去除水分，比鮮花更為持久，但也會依據狀況而變色。如果製作香氛蠟磚時使用了尚未完全乾燥的鮮花，在溼氣重的地方可能會有發霉的狀況。

香味也有一定的持續時間。依據放置的場所不同，持續時間約在1個月到1年之間不等。若想長時間使用香氛蠟磚，可以增加精油的分量，但這也會造成香氛蠟磚成品過軟。建議還是經過一段時間就重新製作新的香氛蠟磚比較有趣喔！

Q ----------------------------- **A**

**有沒有讓香氛蠟磚
常保美麗＆香味的
裝飾方法及放置場所呢？**

將香氛蠟磚掛在牆上是最常見的裝飾方法。掛在門把上也是一個方法，但香氛蠟磚容易損壞，要特別小心。還有，雖然可能會因此看不見香氛蠟磚的設計特色，但放進歐根紗材質的束口袋裡掛起來也是一個很好的方法。

香氛蠟磚不適合放在高溫高濕的場所。放在暖氣附近，或夏天放在車上都可能會導致蠟磚溶化，放在陽光直射處則可能使裝飾的花葉變色。如果想要讓香氛蠟磚的香味更為持久，放在衣櫃或抽屜等密閉空間是最適合的，還能讓衣服能染上香氛蠟磚的香氛呢！事實上，只要能把各個空間點綴得更加美麗，香氛蠟磚的持久與否似乎就不特別重要了！

Q ----------------------------- **A**

**想讓蠟液早點凝固
可以放進冰箱冷藏嗎？**

請讓蠟液在室溫下慢慢凝固。放入冰箱確實能讓快速凝固，但可能會造成香氛蠟磚的形狀彎曲，或因急速冷卻而裂開的情形。如果想要縮短製作時間，可以將香氛蠟磚放在冰過的墊子上。如果以浸蠟法製作乾燥花，建議可將浸泡蠟液的花材放進冰箱凝固；此作法可預防濕氣，完成很漂亮的乾燥花。請不要心急，享受製作過程也是製作香氛蠟磚的魅力之一唷！

Q --------------------------------- **A**

製作過程中，
若蠟液表面起皺或提早凝固，
該如何緊急處理呢？

將熱風槍調至低溫，將起皺或受損的部位熔化。並先以方眼紙蓋住裝飾的花葉，以免花葉吹到熱風而焦掉。如果在製作過程中，蠟液開始有凝固的現象，請先以熱風槍將蠟液溫熱一遍之後，再放入裝飾的花朵。如果已經完全凝固，考慮到成品品質，建議還是全部重新製作較佳。此外，大豆蠟＋蜜蠟的香氛蠟磚，在凝固的過程中有時會產生結晶狀物體，一旦發現此情形，就以熱風槍將香氛蠟磚的表面加熱熔化。使用熱風槍時，風口處非常燙，請小心千萬不要燙傷。

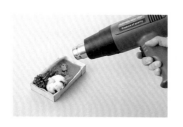

Q --------------------------------- **A**

剩餘的蠟材
要如何再次使用呢？

將剩餘的蠟材集中在一起，放入保存袋中保存，之後要製作香氛蠟磚時再加熱熔化過就可以使用了！如果蠟磚中有難以分離的乾燥花，待熔化之後以篩子過篩即可。也可以作成香氛蠟燭（P.92）等香氛蠟磚之外的作品。

Q --------------------------------- **A**

沾到蠟液的工具
有辦法清潔乾淨嗎？

工具若沾到蠟液，請在蠟液冷卻凝固前盡快擦拭乾淨。如果已經冷卻凝固了，請加熱讓蠟熔解。以IH爐加熱鍋子並將蠟液拭除，或以熱風槍使蠟熔解。擦拭時請戴上厚棉手套，避免被高溫的工具燙傷。之後再以碗盤清潔劑洗淨，就完成清潔工作了！不能使用碗盤清潔劑的工具，則以廚房用酒精噴劑擦拭髒汙。特別注意：製作香氛蠟磚時使用過的廚房工具，不建議再用來製作料理喔！

 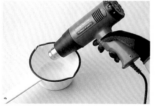

監修

篠原由子

1974年生於北海道。高中畢業，赴Salt Lake Community College（美國）留學，回日本後進入專門進口與販賣化妝品及營養保健食品的公司就職。由於常接觸植物精油，平常也使用植物精油自行製作各式各樣的化妝品或手工藝品，離職後投入研究精油製品的製作方法，並於2014年創立ライフキッチン股份公司，以讓植物精油手工藝品更加普及而持續努力中。著有《バスボムレシピ》（河出書房新社）。

HP：http://www.lifekitchen.jp/
Facebook：https://fb.me/lifekitchen.jp/
Instagram：
https://instagram.com/lifekitchenwitch/

Staff

裝訂・內文設計	八木孝枝（Studio dunk）
攝影	三輪友紀（Studio dunk）
造型	露木藍（Studio dunk）
校對	小島尚子
編輯	鬼頭美邦・岸本乃芙子 伊達砂丘（以上為Studio Porto）
主編	深堀なおこ（主婦之友社）

攝影協助
AWABEES
UTUWA

花の道 53
hana no michi
上色・構圖・成型
一次學會自然系花草香氛蠟磚

監　　修／篠原由子
譯　　者／黃鏡蒨
發 行 人／詹慶和
總 編 輯／蔡麗玲
執行編輯／陳姿伶
編　　輯／蔡毓玲・劉蕙寧・黃璟安・李宛真・陳昕儀
執行美編／陳麗娜
美術編輯／周盈汝・韓欣恬
出 版 者／噴泉文化館
發 行 者／悅智文化事業有限公司
郵撥帳號／18225950
戶　　名／雅書堂文化事業有限公司
地　　址／新北市板橋區板新路206號3樓
網　　址／www.elegantbooks.com.tw
電子郵件／elegant.books@msa.hinet.net
電　　話／(02)8952-4078
傳　　真／(02)8952-4084
..
2018年7月初版一刷　定價350元
..

アロマワックスサシェの作り方
© Shufunotomo Co., Ltd. 2017
Originally published in Japan by Shufunotomo Co., Ltd.
Translation rights arranged with Shufunotomo Co., Ltd.
Through Keio Cultural Enterprise Co., Ltd.
..

經銷／易可數位行銷股份有限公司
地址／新北市新店區寶橋路235巷6弄3號5樓
電話／(02)8911-0825
傳真／(02)8911-0801

..

版權所有・翻印必究

國家圖書館出版品預行編目資料

上色.構圖.成型：一次學會自然系花草香氛蠟磚 /
篠原由子監修；黃鏡蒨譯.
-- 初版. -- 新北市：噴泉文化館出版：悅智文化發行,
2018.07
　　面；　公分. -- (花之道；53)
譯自：アロマワックスサシェの作り方
ISBN 978-986-96472-2-9(平裝)

1.花藝

971　　　　　　　　　　　　　　　　107009205

你 可以手創你的

生活態度

🌾 面膜土原料　　🌾 手工皂原料

🌾 保養品原料　　🌾 蠟燭原料

🌾 矽膠模·土司模

手工皂／保養品　基礎班&進階班　**熱烈招生中** ▶

… **營業時間：AM10:00-PM8:00** (部分門市周日公休) · · · · · · · · · · · · · · ·

上網訂購
宅配到府

◆桃園店　338 桃園市同安街 455 巷 3 弄 15 號　　　　　　　電話：03-3551111
◆台北店　106 台北市忠孝東路三段 216 巷 4 弄 21 號（正義國宅）電話：02-87713535
◆板橋店　220 新北市板橋區重慶路 89 巷 21 號 1 樓　　　　　電話：02-89525755
◆竹北店　302 新竹縣竹北市縣政十一街 92 號　　　　　　　　電話：03-6572345
◆台中店　408 台中市南屯區文心南二路 443 號　　　　　　　　電話：04-23860585
◆彰化店　電話訂購・送貨到府（林振民）　　　　　　　　　　電話：04-7114961・0911-099232
◆台南店　701 台南市東區裕農路 975-8 號　　　　　　　　　　電話：06-2382789
◆高雄店　806 高雄市前鎮區廣西路 137 號　　　　　　　　　　電話：07-7521833
◆九如店　807 高雄市三民區九如一路 549 號　　　　　　　　　電話：07-3808717

加入會員 **8** 折優惠
每月均有最新團購活動

www.easydo.tw
www.生活態DO.tw

RECIPES

for

AROMA WAX
SACHET